U0052108

與自然一起吐息

# 空間花設計
# Modern Art
## of Flower Decoration

花雅集設計總監＊楊婷雅◎著

自序

# 師法自然 ・ 尊重自然 ・ 自然共生

探究，一直是自己喜歡的事。

學習，一直持續的航行前進。

好像永遠有學不完的知識，要擴展智慧與堅持某些事物，

也因為這樣，而讓生活變得有趣、豐富、挑戰、驚歎……

當我沉澱時，思索著：植物在我們生活中的位置，有形無形的、具體抽象的、精神感知的……我們與植物的互動應該是什麼樣的？如何讓植物走進我們的生活、居住的空間，又該如何保護珍惜植物的生態環境，共生、共存、共容呢？

大自然生態法是股強大的力量，但也是溫和包容的，這是近年來深刻的體會。植物・人・空間・文化，本該相互連結依存。人是空間的主人，植物和諧相伴，在地文化則成就了生活的靈魂。我深深地以為，以台灣在地花材，結合花藝美學，根植在地文化，設計出昇華後的台灣花藝風格，已經到來。

而美，不是一種知識，是一種生活積累後的智慧！感受式學習，是最好的美學訓練法，感受內化了，才會有新創的能力。這些年

常領著學生，由室內的教室走向大自然無邊際的學堂，方才讓大家明白植物在自然界裡真正美的樣貌；亦從台灣的桌椅走向國際展演的舞台，與世界交流學習，因此視野遠了，心也寬了！

「減法定律」、「去蕪存菁」、「適度留白」是創作智慧與自信的態度，也是設計好壞的關鍵因素，讓設計回到最初，回到純粹、回歸事情的本質，一切就恰如其分。如何深化到這個階段，需要時間淬鍊，成就雋永之美。

一直覺得自己是個幸運兒，一輩子作喜歡的工作，讀喜歡的書，所以投注許多時間，樂在其中而有一些體悟與成長。有幸，我的工作常與人分享植物的美好、設計後的舒適甜美，許多人將他人生的第一堂花藝課給了我，這是何其幸福呀！

楊婷雅

## 對美學堅持的信念

一次帶了十幾位學生到東京來上課,是我對婷雅印象深刻的開始!她禮貌地詢問我可否讓她的學生一起上東京的照明課,我當然心表歡迎了,但沒想到人數那麼多,直逼研究生人數,一連三天馬不停蹄⋯⋯當下這個學習動能讓我深深感動,之後連續兩年他們也都出席。

我在中原大學室內設計研究所教授「建築及室內設計照明」時,婷雅是修課的研究生,2014及2016年她率領旗下的花藝講師、學生去東京參加國際花藝展時,運用晚上繼續跨界學習,問她累嗎?她只淡淡回應:「腳很痠,但心靈很滿足⋯⋯」

她在花藝及空間裝飾設計的成就是有目共睹的,她不僅設計執行頂級飯店、會所、樣品屋⋯⋯她更樂於分享花藝的專業給更多後輩,培育人才帶領學生走進國際舞台跨界學習。2017甚至指導旗下講師奪得花藝新人賞獎項,這是台灣30年來第一次取得這個大獎,真不簡單呀!看她對花藝堅持的意念、作事的態度,不得不佩服。之後數度向我請益,是否該將專業擴展到大陸市場,我毫不猶豫鼓勵她去尋找更大的舞台。

硬體工程完成後，畫龍點睛的裝飾設計是室內設計最尾端的工序，因而讓空間有了靈魂與溫度，這就是婷雅擅長的專業！將戶外植栽牆綠意引入室內是豪宅的指標之一，這本書所倡導的就是這個理念；無論居住空間大小、地段為何？只要將植物、花卉導入空間，這就是你專屬的豪宅。

婷雅新書即將付梓，這都是她這幾年精彩的積累，我極力推薦你細細品味書中文字與創作，相信會開拓美學的新視野！

袁宗南照明設計事務所 設計總監
中原大學校友總會總會長
中原大學室內設計研究所教授

推薦序

# 最好的禮物

水一旦流深，就不會發出聲音；而人的能力深厚，也就會顯得內
斂含蓄。有深厚實力的人，常在熱力表像背後更顯沉穩，我認知
的婷雅，就是這樣的面貌，是願意無私付出又有深度的從業者。

婷雅和我同樣重視傳承與教育，除了實務工作之外，她從小小的
花藝教室開始，就立下宏願，要成立花藝學院，現在年輕世代，
就缺乏這樣的豪氣；事隔兩年，她果真在上海成立了專業教育的
花藝學堂，一步步向她的夢想邁進。我們雖有志一同，但這麼大
的衝勁和高執行力，也令我折服。

植物科班出身，從台灣最好的室內設計研究所畢業，對於自己工
作充滿自信，有獨到的創意與理念堅持，樂於與不同領域專業者
進行漫長而細膩有效的溝通，讓她在花藝及其他專業領域，具
有很好的協調整合能力。她嘗試在各種不同舞台展演，跨國到東
京、上海、台灣山間部落、山房、高級飯店豪宅設計，始終將在
地文化及意念呈現在她的作品中，成為台灣花藝不可缺少的新領
導者。

我從事室內商空及博物館展示設計已逾30年，時就教於各領域先
進，深知展陳設計中，作育英才及理論教育的重要，特別是室內

環境軟裝這一塊，常感台灣人才教育的不足。因此，2017年由台北設計建材中心邀請英國論述設計風格的講師 Emily Henson 來台，將全球設計領域風格及生活美學藝術的論述及表現風格的 mood board 製作，以工坊的方式引進台灣。而我發現，婷雅在建材中心發表的花藝教學，也運用類似的教學法給學習者，台灣先進的教學已經和全球同步，這是我當日在花藝教學現場，深深的感觸和小小的欣慰。

婷雅是一個理性與感性兼具的設計者，除了從事花藝設計布展外，更為著作、教學開創新的里程；此刻，婷雅新書即將出版之際，以文字及圖像捕捉花的美，呈現花草最迷人的風貌，勢必為我及全球讀者和學習者，帶來最好的引導及獻上最好的禮物。

台北市室內裝修商業同業公會 智庫主席
前國立師範大學設計學系 兼任副教授

# Contents

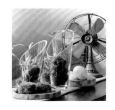   

## 51 | 花作演繹

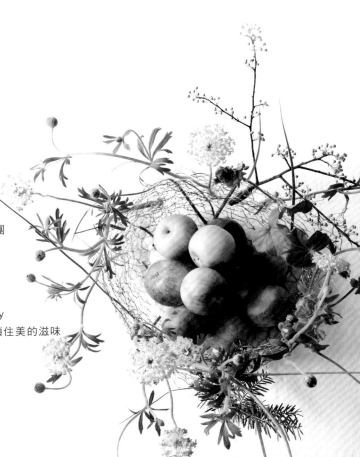

# 空間・植物&人

# WWW.yiagia.com

## 用心・最美。

一朵花是心，一束花也是心；

一盆花是我滿滿的心，一屋子花是我感恩的心。

「花雅集」對美一直一直很用心。

這是多年前臨睡時忽然間的感受，

便在案頭寫下這段話，深怕隔日醒來忘記了，

那時自己在花藝領域大約15年了吧！

這段話是當下的心情體悟，而這段話也一直放在花雅集官網，

成為我的核心價值與理念。

我期望自己能將花最美的一面展現在空間中，

也堅持將美的質感分享給每一個人。

我認為，花藝設計是沒有框架的，設計養分更是無法設限的。

紅花總要綠葉配，是很通俗的說法，

卻也絕對是大自然最真實的法則，

更是永恆不變的常民美學哲理呀！

當你開始動手插插花，

你將會發現，

「美」原來是這麼簡單也這麼地貼近生活。

# Living with plants

## 探索｜Explore

美學的首重是色彩的搭配、質感的呈現、造型的適當、光影的掌握，

這是形而下所應掌握住的，宛若中國道術中的「術」。

形而上則是意念的表現、情感面、洞見事物、觀察、同理心……

宛若是中國道術中的「道」。

一個設計假若僅著重在形而下的介面，

那麼就像沒有靈魂的軀殼一般，

有了形而上的道，那設計不僅有廣度、深度，更有了靈魂！

美學宛若一場馬拉松，設計就如攀越高山登頂！

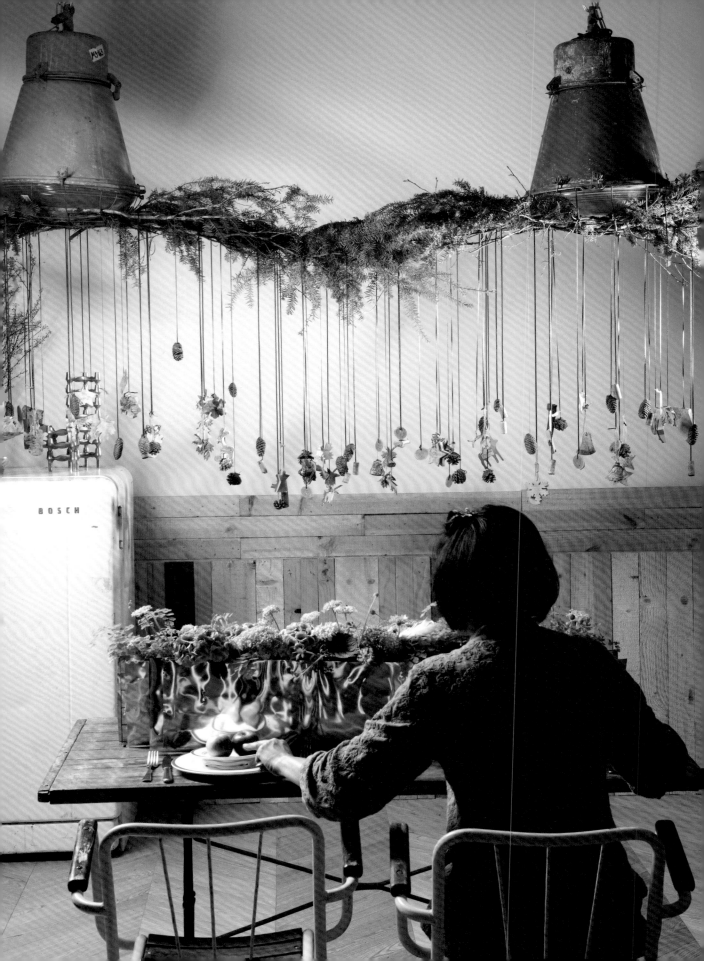

之於設計，

我希望創作出專屬於己的原味，也因此不斷顛覆自己的想法。

結合「東方禪學思維」與「西方設計邏輯」是我對作品的堅持，

簡單、自然、高雅、創新則是唯一的原則。

之於創作，我順著植物的特性，

為植物找出最適合它的位置及表情。

即使僅以一彎枝椏，

也要精準地拿捏在空間中扮演的角色，

漸序顯現出人、生命、空間展演的層次。

我亦堅持以自然素材，創新的想法，演繹對空間的講究，

讓花藝的語彙從室內無限地延伸，與戶外自然生態產生對話。

而於此時，

「靜謐」已是生活品味的最佳詮釋。

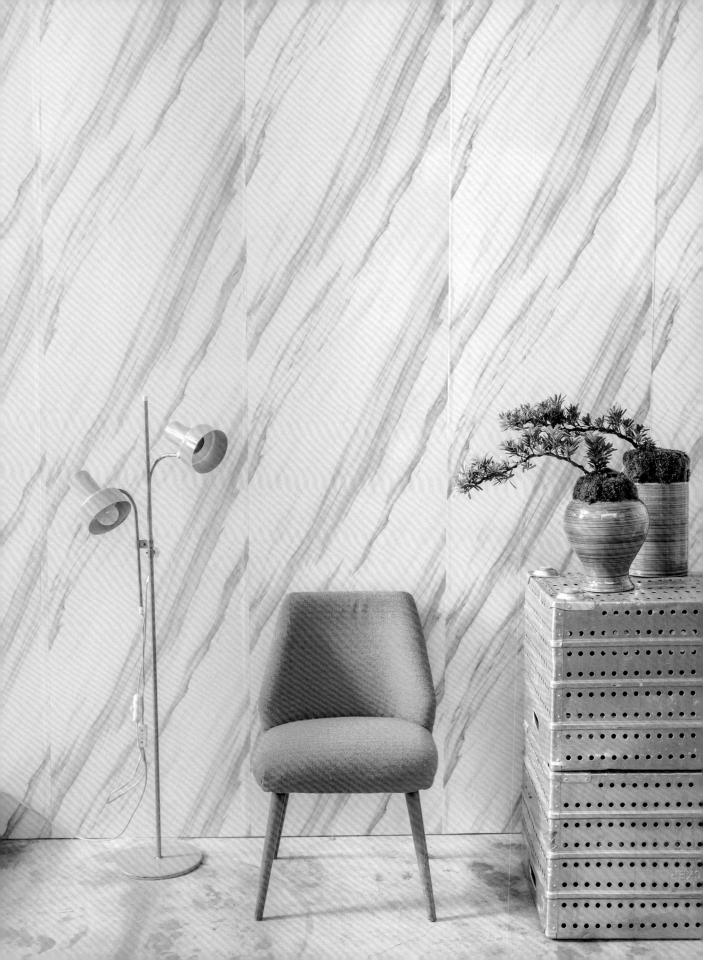

# Space & Interior Design

## 空間的主人是誰？

空間的主人不是華美的傢俱，不是裝飾物，

而是居住其中的你和我。

你我活動其中，與空間依存，

這緊密的關係就宛若氧氣之於人。

而一個舒適的生活或商業空間，除了符合美感的外在條件之外，

使人與空間進行對話才是設計靈魂之所在。

# Space & Style

## 空間風格

空間風格多元也混搭，
若能掌握初步對空間的「感覺」、「希望」、「夢想」，
將會更明確且清晰地完成理想中舒適空間的整體美學。

## | 現代主義設計風格 |

是年輕人崇尚的生活方式與空間品味，以俐落線條和幾何圖形為
空間構成的主題為主，大面落地窗引進自然光線，打造舒適自然
的生活空間。色彩簡約、材質運用較單一；少即是多的概念，達
到簡潔、靈活、自由的精神體現。

## | 古典主義設計風格 |

傳統元素與現代設計手法融合，以傢俱、燈飾、奢華飾品裝飾空
間，以大器、對稱、規律為主軸手法，運用雕花線版、花紋壁
紙、水晶、大理石，營造華麗細緻美感的風格。

## | 工業設計風格 |

挑高寬敞通透開放，不拘小節是設計概念，將原有建築的結構、管
線、金屬、磚牆水泥體現建材裸露的美感，配上簡單幾何傢俱與裝
置藝術。

## | 自然鄉村設計風格 |

回歸自然溫馨氛圍、舒適擺設是其特色，室內動線與戶外自然環境相呼應；開天窗引自然光源入室內，佐以綠色植物、花朵、木雕藝品與建材原始的質感，營造懷舊天然的風貌。

## | 國家民族設計風格 |

強烈鮮明國家文化特色的氛圍，即泛稱的「和風」、「峇里島風」、「中國風」……每個地域都有其特別的用色、用材方式、空間場域用途的差異性、傢俱裝飾物因文化不同而各具特色。

確定空間風格之後，對於場域大小、尺度的拿捏就是下個重點了。20坪與100坪的差異，樓板高度300cm與480cm的視覺絕對是不同的。

若你有一面落地大面窗，將戶外景色借景進入室內，其延伸視覺效果與開小窗的緊迫感差異更大。

倘若相同坪數的空間，會因開放明亮處理或較多隔間的空間區劃，在人的視覺感官上自然會有差異性。

因此，花藝的搭配就應隨之改變，以呼應空間的比例需求。

# Aesthetics of living

## 美學相通　跨界整合

設計是相通的，透過多元美學領域整合，

美學因此融合，也因此無邊際、無止境。

貝聿銘，遊走在東西文化之間，

他堅持現代主義風格，

將東方詩意注入人格化的建築。

日本隈研吾的「負建築」概念、伊東豐雄

表達「現實與虛幻的世界」流動＆液態建築表情的

理念、安藤忠雄的清水模工法，素雅調性禪風建築。

英籍札哈‧哈蒂zaha hadid從繪畫的線條、透視，

找尋三度空間的可能，

現代冷冽、剛柔並濟的建築美學。

三宅一生Issey Miyake三宅褶皺紡織品

配上「一塊布」簡約剪裁設計的理念，

「點點女王」草間彌生，

以圓點貫穿不同的物件進行創作，

拓展到大型雕塑，也與時尚品牌的異業合作，

在化妝品、皮包、衣服、汽車上都看得到圓點標記。

欣賞建築的美，品時尚流行……

聆聽音樂、欣賞繪畫、品嚐美食、

茗壺好茶、閱本好書……

這些表面看似相左的事，裡子卻是相通相輔的。

我始終認為，

透過多元美學領域整合，將會激盪出更成熟且不受限的作品。

對我而言，旅行是設計的泉源。

「旅行」一直是我多年的設計導師。

每每陷入思索，便會許自己一趟旅行，

哪怕只是行走於街道間。

在落葉飄零的瞬間、乾枯樹梢映著藍天、老奶奶慈祥面容，

常會感動自己而幻化成靈感的來源……

不同國家的生活方式、文化歷史……

則是激盪融合創新出多元設計的靈藥。

師法自然，與自然和諧共生，

把自然界的規則應用到設計、花藝上，

漸漸的你會發現自己欣賞的眼界加寬、加深，也看遠了！

因為每段旅程都是階段性的成長與停留，

在稍作休息中沉靜，也期待著下一段精彩的到來。

# 花材處理 & 照顧

## Flower care

花材採買回來後一定要先整理，並快速插水養花。

於設計上，這是一個很重要的環節與步驟。

花是新鮮有生命的，

無論自國內或國外產地，採收、包裝、運輸、販售……等過程，已長達24H以上才能到我們手上，往往在這漫漫過程，花大多數都是未吸水狀態下運送，因此第一要務便是整理好它，快速讓花再次吸飽水；因此整理花的功夫就必須正確、確實不馬虎才行。

身為花藝設計師，一定要知道每種花的習性、植物生理性狀、吃水的深淺……因花材種類不同而有所差異，

習花人就像花的保母一般，

要懂它、照顧它、愛它，

要扮演植物醫生的角色，由外觀知道它們是否病了，

甚至如何急救它們，這真的是一件神聖的工作。

# 花腳處理

———— 斜切 ————

無論使用花剪或花刀，將花插腳斜切是正確基本的處理法，如此不僅剪掉壞死的莖，更可增加植物吸水的面積。

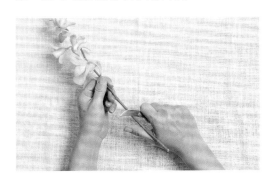

花腳切面的完整度，是影響花材吸水能力多寡的重要因子，因此選擇一把好花剪或花刀，將是影響花材觀賞期的長短關鍵；鋒利的刀不僅省力，而且能讓花腳保持好的狀態，是非常重要的。
專業習花人必備一把好刀，宛若畫家需要一支好畫筆。

———— 一字叉·十字叉 ————

木本類植物除了斜切花腳之外，一般還會再剪「一字叉」或「十字叉」，增強其吸水的能力。

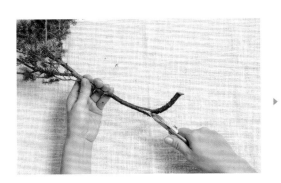 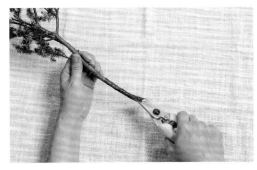

# 花材處理

仙丹花

盛夏開花的仙丹花,因強烈陽光照射的關係,葉子一般都較老(熟透),建議使用前僅保留上端較嫩綠的葉子。

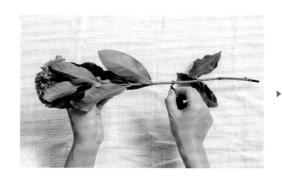

取下較老熟透的葉子,建議以手取下會更靈巧而有效率,較不建議取花剪整理花材。仙丹花品系多,每個品系需水狀況略有差異,倘若發現花朵有枯萎失水狀況,可將整枝切花放入水中,浸泡約1至2小時後取出。

## 洋桔梗

洋桔梗可說是世界上第二重要花卉，僅次於百合。

一般整理花時，會保留全長上端1/3的葉子，繼續行光合作用，讓植物「後熟作用」持續進行著，讓花開得更美。若有病葉、腐爛的花朵或受傷，一定要去除或剪掉，這是一般整理花材的通則與方法。

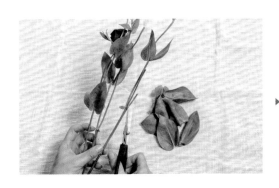

## 迷你玫瑰花

保留全長上端1/3的葉子，下端2/3葉子去除，繼續讓迷你玫瑰切花行光合作用。
倘若花瓣有受傷或染病腐爛的花朵（瓣）一定要剪掉，以避免花朵間病菌的感染。

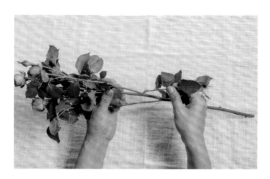 

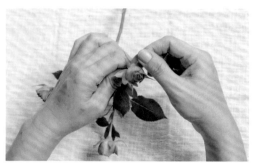

去除葉子時，建議以手或使用花剪刀刃前端輕敲葉片去葉、去刺；不建議使用玫瑰去刺器清除葉子及玫瑰刺，常常因操作不當，在去葉的同時也傷及玫瑰花莖的表皮，因而縮短迷你玫瑰的觀賞期。

## 鬱金香

鬱金香的生理性狀不僅有趣而且特別。
一般要用手採摘下緣枯黃的葉子是較好的方式，不能往下拉扯葉片，因為在下拉的過程，也一併將莖的表皮扯下，會造成鬱金香大面積表皮受傷而枯萎。

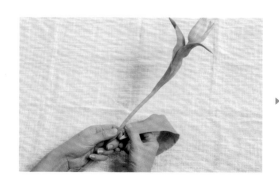 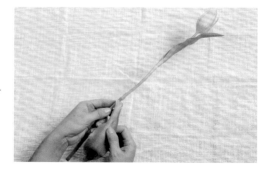

# 移植

擬將植物移植到較大的缸器或設計時，可以手來回按壓塑膠盆，讓土壤與盆器間產生空隙，接著一手握住植物（力量適當），一手托拉盆器，兩手反方向施力，植物就容易脫盆了。若用於組合盆栽，則可用花剪前端輕輕剝去多餘土壤，但需留意誤傷及根系。

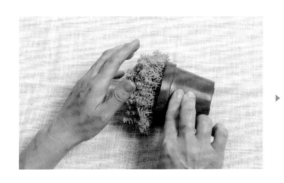
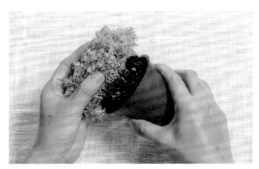

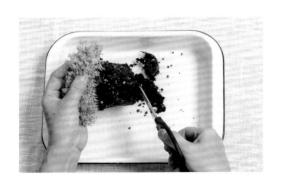

移植過程中，若能盡量保持植物根系的完整度，將大大提高存活率，因此技巧拿捏、熟練度是需要反覆操作練習的。

另應避免於炎熱夏天，或大太陽的情況下換盆。移植過程中難免會傷及根系，若再加上高溫，那將大大降低植物的存活率。

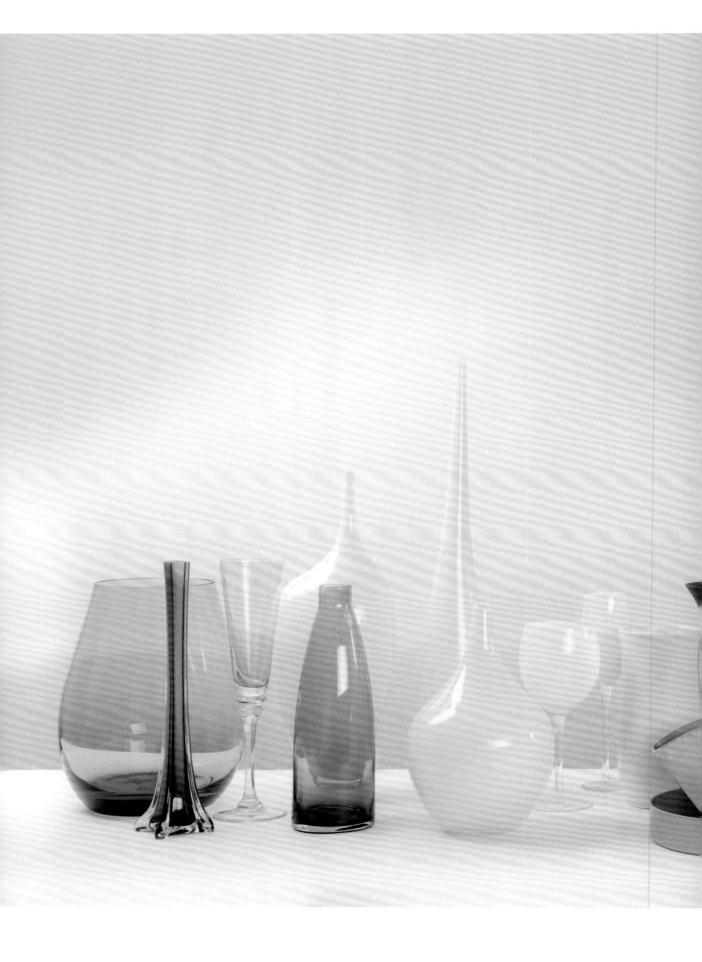

# 花器

花器的材質相當多樣化，金屬、玻璃、木頭、塑膠、陶瓷……

而造型更是多變，現代的、鄉村的、古典的、幾何的、圓滑的……

當材質與造型互相搭配組合，就有了相當多的可能性。

有時是心裡有了想法，再去尋找相呼應的花器；有時則是看到令人愛不釋手的器皿，

油然而生為它創作一些作品的心念。

在平時就可以多多收集，各式各樣不同的器皿，專門供花藝設計使用的，

或者利用家中的廚房用具、日常道具，也能設計出家常又溫馨的感覺。

甚至，不是器皿的，如老桌、燈具、船槳……

只要能刺激、產生出具有創意的想法，那都會是花最好的居所！

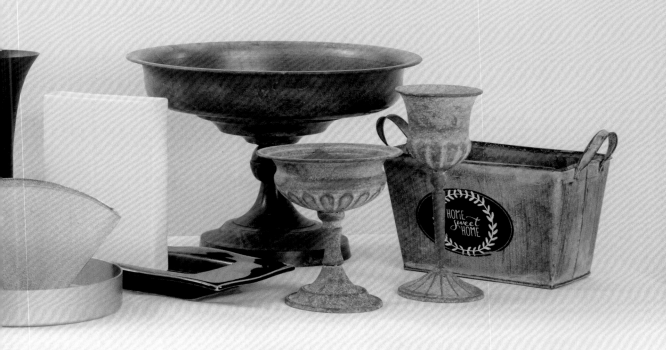

# 工具

工欲善其事必先利其器！一位習花人需要的設計工具真的很多，
簡單分享基本的工具及特色！讓你快樂進入花藝之門，開心學花、玩花、品花。

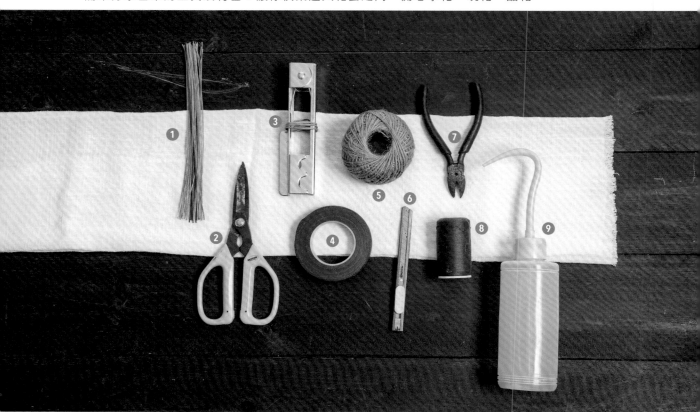

### ❶ 鐵絲

花藝用鐵絲與一般鐵絲略為不同，主要適用於手工藝方面。分為裸線與包線兩種，裸線是鐵絲原始材質，包線則有綠色系及咖啡色系。常用的鐵絲由粗至細，編號#18至#30。

### ❷ 花 剪

花剪主要有剪草本及木本植物兩種。初學者建議先採購草本類剪刀較妥適，一把品質好的剪刀不僅省力，省時亦可使用較久的時間；千萬不可拿一般剪紙剪刀來剪花，不僅容易讓自己的手受傷，也會損壞花材。

### ❸ 玫瑰刀

倘若一次須整理大量玫瑰花，仍建議使用玫瑰刀，時間及效率上是較經濟的，但操作時千萬不可太用力，傷及玫瑰花莖表皮，造成觀賞期縮短。

### ❹ 花用膠捲

在花藝設計上多用在材料捲纏上，例如胸花、頭花、捧花一些精緻細膩的設計上，亦會用在池坊華道、中華花藝……使用時需拉長後才具有黏性，捲纏效果才會更好，外觀較平整。顏色一般為綠色、咖啡色，亦有紅色、白色……色彩選擇多。

### ❺ 麻線

常使用於花藝設計時，手綁花束收尾的細綁或設計媒材的細綁之用；另也因其自然材質的呈現，常常也單獨當媒材使用，產生獨特的美感。麻線粗細差異很大，可按設計需求選擇之。

### ❻ 美工刀（刀片）

花藝師另需具備的另一種刀種就是美工刀，刀身刀片越薄越好，如此切口較平整美觀，一般多使用於包裝紙的裁切，省時又方便。

### ❼ 斜口鉗

是花藝師另一種必備工具。花藝設計常會用鐵絲來完成作品主體結構的鏈結，若能用斜口鉗輔助扭轉鐵絲並順手剪斷鐵絲，將大大提升設計的速度，只是這個技巧需多多練習，方能巧妙應用。

### ❽ 車縫線

在一些設計細節上，倘若我們期待細綁的線不明顯外露甚至是隱藏著，那麼建議改用車縫線來處理，無論粗細、顏色選擇都非常多元也易取得。

### ❾ 注水器

注水器使用於作品細部精準注水時使用，如試管或細口瓶類插花器，就非常需要使用這工具，來達到鮮花需水的需求。

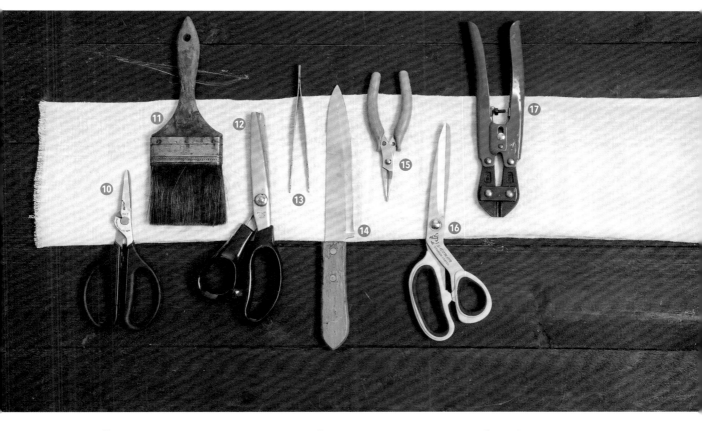

### ⑩多功能花剪

花剪的功能日趨多元化，草本類花剪結合鐵絲剪功能於一刀，讓設計更方便；前端刀口用於剪花，上端小圓弧刀口用於剪鐵絲，無形中方便設計時使用，也讓剪刀使用壽命延長。

### ⑪毛刷

組合盆栽時可清潔小細節且不易傷及植物本身，另也常使用於工作檯面清潔，尺寸多元使用方便。

### ⑫波浪緞帶剪

裁切緞帶或包裝紙時使用，可讓切口產生波浪狀美感，增加裝飾效果。建議採買品質好的剪刀，較不易讓手受傷。

### ⑬鑷子

多肉植物或仙人掌移植或設計組合時，可輕巧精準將植物放置於指定位置，也避免仙人掌的針葉刺傷到手部。

### ⑭海綿刀（水果刀）

可選擇刀身長及薄的水果刀來切削海綿，取代海綿刀。

### ⑮尖嘴鉗

廣泛使用花藝設計上扭轉、固定、彎折金屬線材；規格尺寸多元，可依需求準備。

### ⑯剪刀

花藝設計也常會再準備一種剪刀，用於剪紙、剪布或花材之外的材料。

### ⑰鐵絲剪

專門用於裁剪鐵絲，如較粗的鐵絲或人造花時，避免拿來剪鐵絲之外的媒材，以維護剪具的鋒利度。

# 固定方法

花藝設計奠定好的基礎，能讓作品更穩定與完善，機構用具的輔助能讓花藝職人更方便的設計花藝。

## 海綿 ⨯⨯⨯⨯⨯⨯⨯⨯⨯⨯⨯⨯⨯⨯⨯⨯⨯⨯⨯⨯⨯⨯⨯⨯⨯⨯⨯⨯⨯⨯

插花專用海綿有兩種材質，一種是具吸水性的，用來插鮮花；另一種是不具吸水性的，用來插人造花或乾燥花。花藝設計使用時，可以依照這次設計的需要切割海綿的大小，不過隨著潮流與環保需求，現在許多設計也不採用海綿，而改用不同固定法表現。

## 劍山 ⨯⨯⨯⨯⨯⨯⨯⨯⨯⨯⨯⨯⨯⨯⨯⨯⨯⨯⨯⨯⨯⨯⨯⨯⨯⨯⨯⨯⨯⨯

劍山主要體積小重量重，可以重複使用，較為環保。好的劍山會特別考慮穩定性，因此重量重、重心低，更能穩定花器的平衡。

## 配木 ⨯⨯⨯⨯⨯⨯⨯⨯⨯⨯⨯⨯⨯⨯⨯⨯⨯⨯⨯⨯⨯⨯⨯⨯⨯⨯⨯⨯⨯⨯

配木是指枝、葉、莖、果和石頭……等自然的媒材來固定花藝創作，取代海綿或劍山的用途，讓一切盡量回歸自然媒材。配木使用時，常常也是整個花藝作品表現的一部分。

## 手綁 ⨯⨯⨯⨯⨯⨯⨯⨯⨯⨯⨯⨯⨯⨯⨯⨯⨯⨯⨯⨯⨯⨯⨯⨯⨯⨯⨯⨯⨯⨯

拉菲爾草為手綁花束中的機構用具，維持手綁花束的穩定，串起一束美好。

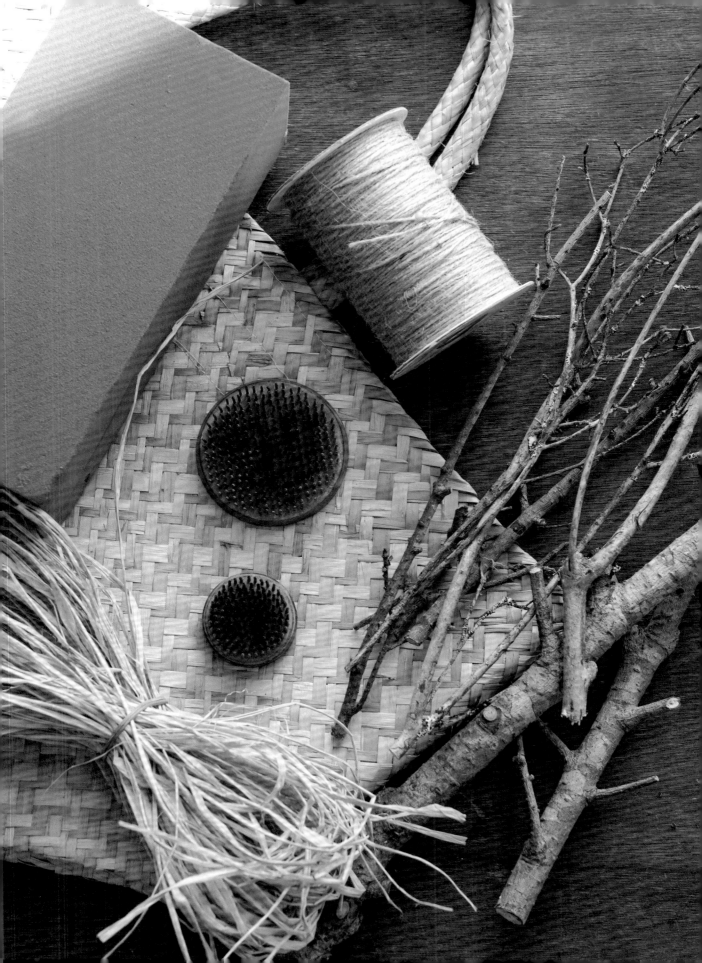

# 插花海綿基本使用技巧

---------------------------- 量測 ----------------------------

目測花器口大小，切下海綿，輕輕於花器口上緣烙印正確大小。

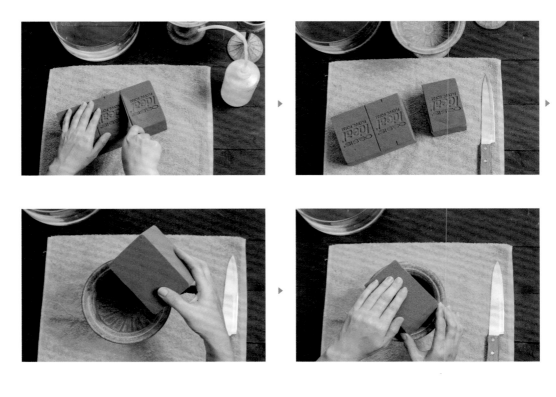

---------------------------- 裁切 ----------------------------

海綿上會有烙印痕跡，沿內緣裁切，就是最符合花器大小的尺寸。

## 浸泡吸水

將已裁切完成的海綿輕輕放入水中，水的高度一定要高於海綿的體積。

開始吃水時，會漸漸往下沉，速度會越來越快，當整個沒入水中，代表已吸水飽滿，再將它輕輕取出即可；此時，海綿在手掌心有種沉甸甸的重量感，若無此感覺，代表海綿吃水不完全，有可能在浸泡過程中有某一個環節是不當的。花用海綿吃水是否完全，將影響花的觀賞時間，這是很重要的，也是每位花藝初學者第一門要學會的功課！

## 置入

置入花器後讓海綿高度露出花器邊緣3cm之內，可以食指、中指合併的高度量測，方便又快速。從自己身體得到尺寸密碼將是習花人的好方法。

## 修型

海綿上緣四個端角先以刀子裁切，之後再修裁四個邊即可。

裁切下來的海綿，可順手將其內的水分擠出於花器內，以便減輕垃圾的重量，這是身為一位習花人基本的專業素養。

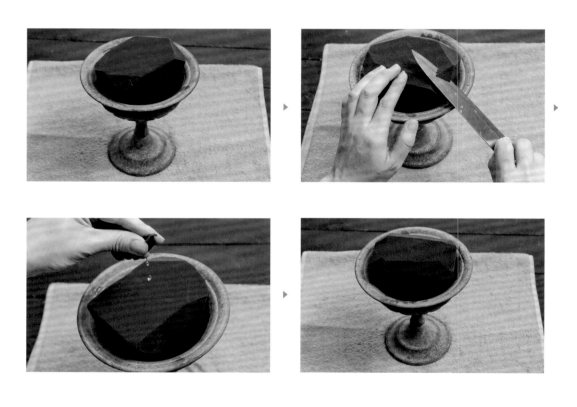

---------- 定位線 ----------

順取花剪於海綿上輕輕畫出十字定位線。
方便學習時更清楚每枝花應插著的位置，這是重要的基本技巧，也是奠定你未來厚實設計
能力的開始。

剛開始習花，較無法正確掌握花腳插著的
位置點，因而造成海綿破損嚴重，這時建
議再更換一次新海綿，如此學習過程會較
順暢些；當然，隨著插花經驗的積累，你
將發現會有顯著的進步。

# 花的配色
## Color

每日醒來睜開眼,第一眼你看到什麼呢?藍色晴朗的天空、窗外的綠樹⋯⋯或潔白的牙膏、毛巾嗎?色彩,是一門有趣卻微妙的視覺,我們每一天都與色彩發生關係,只是常不自覺罷了!

談花藝、作設計,非得與色彩發生緊密關係,運用得宜往往會讓作品脫胎換骨,再造完美。但每個人都有自己主觀喜愛的顏色。色彩如何搭配?才是對的或是好的呢?其實,只要你多用點心留意四周的景物,便會發現無時無刻我們都可學習如何配色,因為自然界是最好的教材,從大自然中認識配色,動物、昆蟲的外衣(外表)及配色大師「植物」、四季景色變換,這一切微妙的色彩表現,就提供了最佳的色彩典範。即謂「天地有大美而不言」。

常有學生反應：色彩好難啊！掌握、了解色彩基礎，相信會為你奠定厚實的花藝設計能力。我建議花藝設計者經由認知、學習、欣賞、感受，以增進對色彩的感知能力，相信在實例操演時一定會更加得心應手。

## 三原色

相信每一個習花人都對顏色很「敏感」，一定也對紅、綠、藍「三原色」不陌生。所謂原色，為「基本色」，亦即是不能透過其他顏色混調而得。若以不同比例混調三原色，則可以產生其他顏色。如：

紅＋綠＝黃或橙
綠＋藍＝青（Cyan）
藍＋紅＝紫或洋紅色（Magenta）

色彩學是一門豐富的學問，也難也容易，有趣也深奧，但仍有可依循的法則。

簡單來說，「色彩」就是顏色的表現，而它具有三種重要屬性，即是「色相」、「明度」、「彩度」，此三要素稱為「色彩三屬性」。

而你也一定常聽常看到這些名詞，如「類比色」、「對比色」、「同色系」、「冷色調」、「暖色調」……

冷色系

暖色系

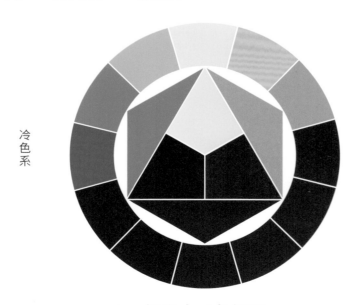

伊登十二色相環

## 色相 Hue

色彩的樣貌或色彩的名稱，如紅、黃、藍三原色；或是一次色、二次色……

## 明度 Value

色彩明暗的程度。在色相間，黃色的明度最高，藍色的明度最低。

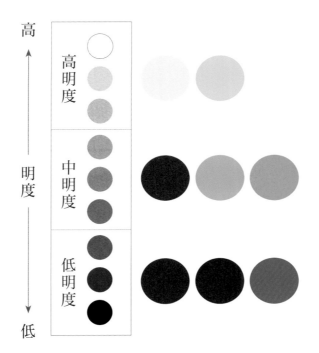

## 彩度 Chroma

是指色彩的鮮明或混濁程度，亦即色彩的飽和度或純粹度。

加白 ←——————— 彩度 ———————→ 加黑

所謂色系，是色彩的冷暖分別，此冷暖之別乃是根據心理感受。

紅、橙、黃為暖色調，給人親密、溫暖、前進、膨脹、親近、依偎之感。

綠、青、藍為冷色調。給人距離、涼爽、後退、收縮、遙遠之感。

中性色調則有紫、黑、灰、白。

至於綠色，是黃加藍組成而成，藍屬冷色調，所以綠色就只能是冷色？

任何顏色都由紅、黃、藍組合而成，在三原色中只有紅色是暖色，因此可依顏色中紅色成分多寡來判斷顏色冷暖，若藍色占主導則為冷色，反之則為暖色。

## 類比色

在色環上選擇鄰近色（於
24色相環上任選一色，與
此色相距90°，即稱為鄰
近色），如紫與桃粉、黃與
綠、紅與橙……這樣的配色
會產生整體感、一致性。

## 對比色

在色環上選擇相對色（相對
180°，即直線兩端的顏色
互為對比色，又稱為補色）
來搭配，紫與綠、黃與藍、
紅與綠……這樣的配色方式
會產生互相彰顯的效果。

# 面積比例

相同花材一樣的配色方式，會因色彩比例不同而產生不同的視覺效果。
箇中巧妙就在於花材色彩比例的拿捏了。

同樣是對比色配色，就因比例不同而產生不同的視覺效果。
圖上，紫色系占80%，因此會有神祕、穩定、收縮的感覺。
圖中，黃色系占80%，因此會有活潑、明亮、膨脹的感覺。
圖下，黃色系與紫色系各占約50%，兩色之間互相彰顯。

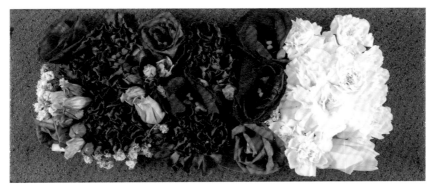

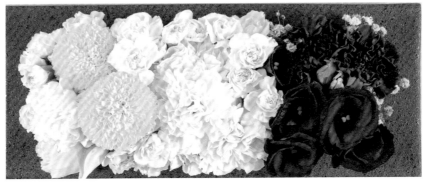

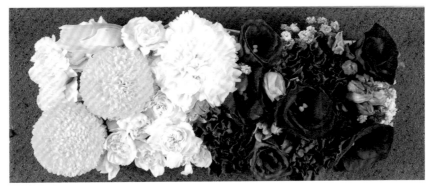

## 背景差異

將目光鎖住物體的本身是很正常的,但我們常會忽略背景色所
映襯出來的效果。
也就是說,當我們設計一個作品於空間前,就必需考量:作品
放在哪裡?背景是什麼顏色?因為背景色將大大左右整體呈現
的效果。

圖左,背景是乾淨的白,作品清晰呈現,但就感覺似乎少了什
麼,太乾或太孤獨了。
圖中,背景是霧灰黑,無形中讓整個感覺略帶平靜的時尚感。
圖右,霧黑的背景,將紅色、橘色的花映襯的很有層次,但卻
將深咖啡色的木質花器顏色蓋掉了,而產生花藝作品似乎飄在
空中不真實的感覺。

同一個設計,卻因背景色的不同而有極大差異,你領略其中究
竟了嗎?

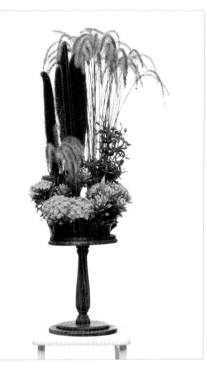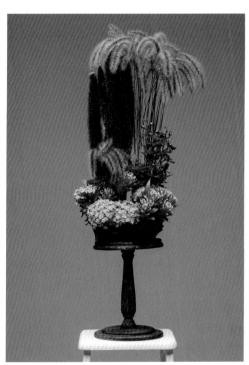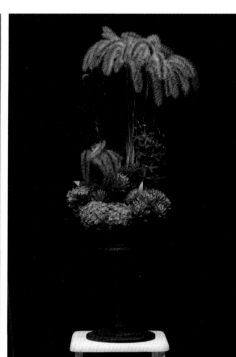

## 背景質感

成就美學有色彩、造型、比例、質感……
等關鍵因素互相左右著。
前三項都可透過學習、訓練、經驗而大幅進步，
其中最難的莫過於「質感」的拿捏。
不同質感的呈現，將體現不同的美感情境。
我們將同樣的花藝作品放在白色系的背景前，
你可以清楚地看到因背景材質的差異而有不同的氛圍營造。

圖❶，背景是乾淨的白木牆，營造出自然鄉村風氛圍。
圖❷，白磚牆為背景，將整體營造成略帶工業風粗獷感覺。
圖❸，平滑的白色大理石牆面，營造出現代簡約的時尚感。
圖❹，細緻白紗落地門簾，背後透著光，
柔美的光線透映於作品上，浪漫柔美的氛圍立刻營造出來。

你有想到或觀察過，原來色彩這麼千變萬化而迷人嗎？
建議你先從簡單的色彩學習，應用在生活中，
再慢慢深入淺出將色彩質感內化到你的美感人生。

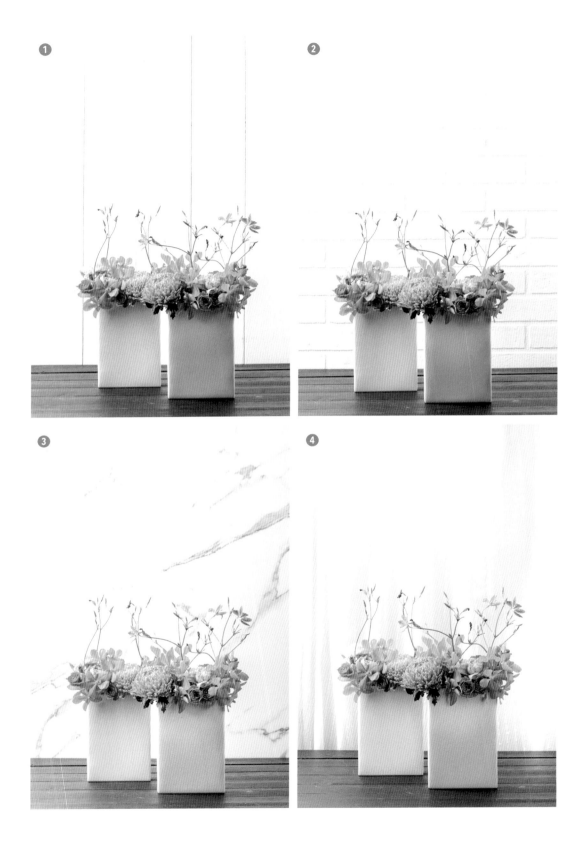

# 花作演繹
## Exhibit

# 技巧與自然

就設計來說，這兩種因素都是非常重要的。

但往往我們都要得太多了，總想將許多技巧或自然元素都用上。

在技巧與自然之間如何取捨？

「去蕪存菁」、「減法定律」便成了設計最重要的關鍵點。

技巧重要嗎？當然重要！

自然重要嗎？更重要！

師法自然、順應自然、取之於自然、回歸自然，與自然和平相處吧！

這會讓花藝設計有了依循的準則，

也讓花藝裝飾更適得其所地於空間、於你我生活中。

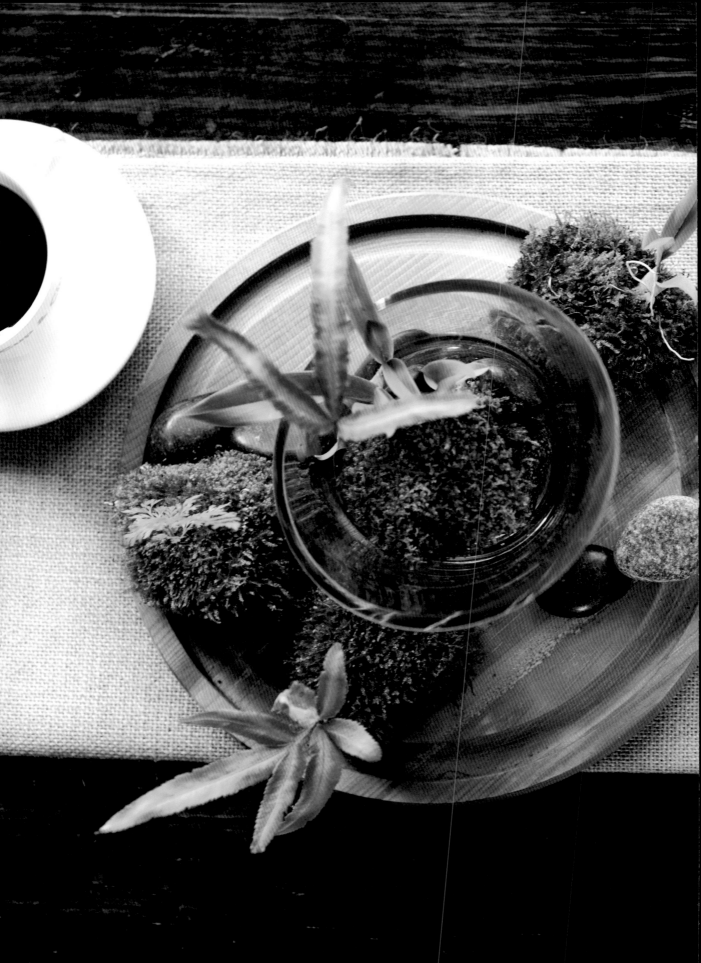

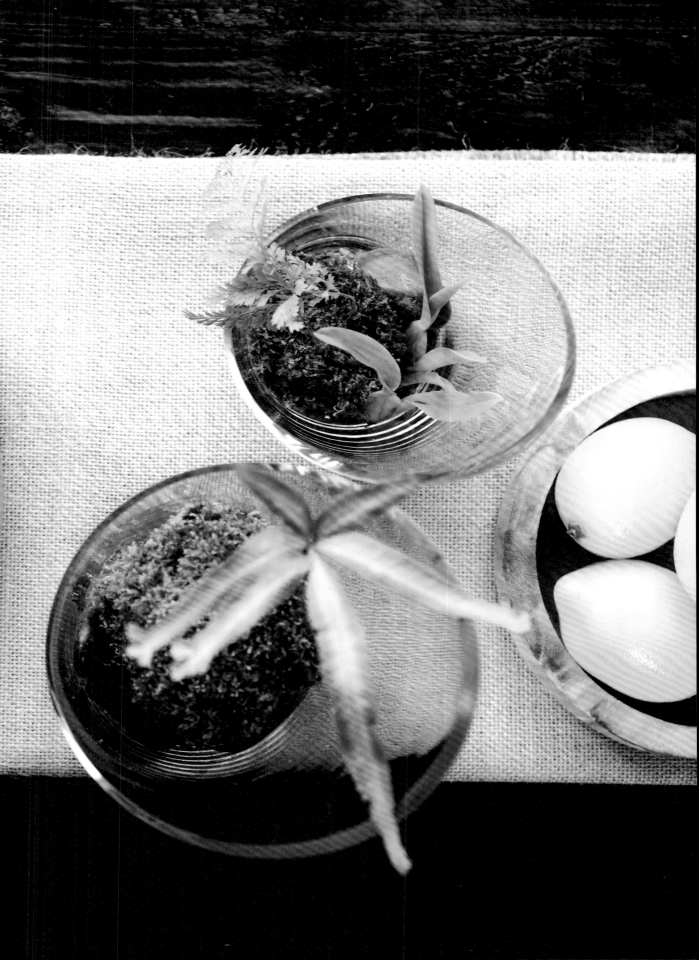

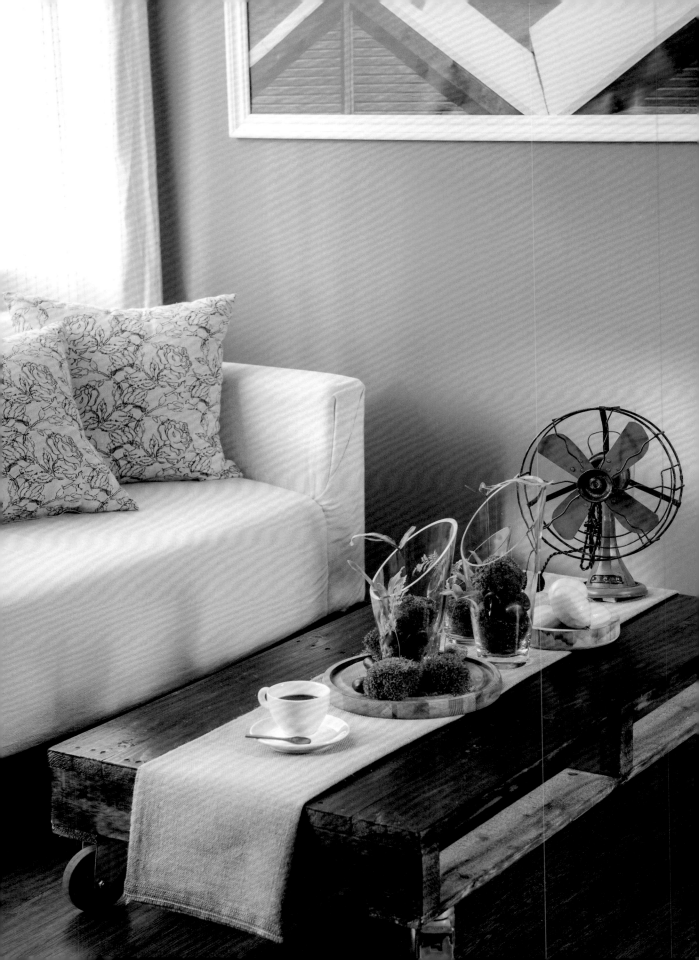

# 01

## Moss Work

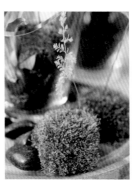

大地的綠衣—— 苔，

安靜的保護大地，只要些許光線、濕潤的水分，

便恪盡職責努力漫開生長著。

moss之於我，

就好像四重奏裡的重低音，

華麗的樂章，似乎聽不見厚實的低音。

然而，樂譜裡若沒了它，

這樂曲似乎沒了魂，無法感動人……

透著玻璃的光影，照映溫和的苔，

在老木紋的映襯下，更顯溫潤幾許。

一抹綠，沉澱夏天浮躁的情緒……

鳳尾蕨也靜靜地舒枝、展葉。

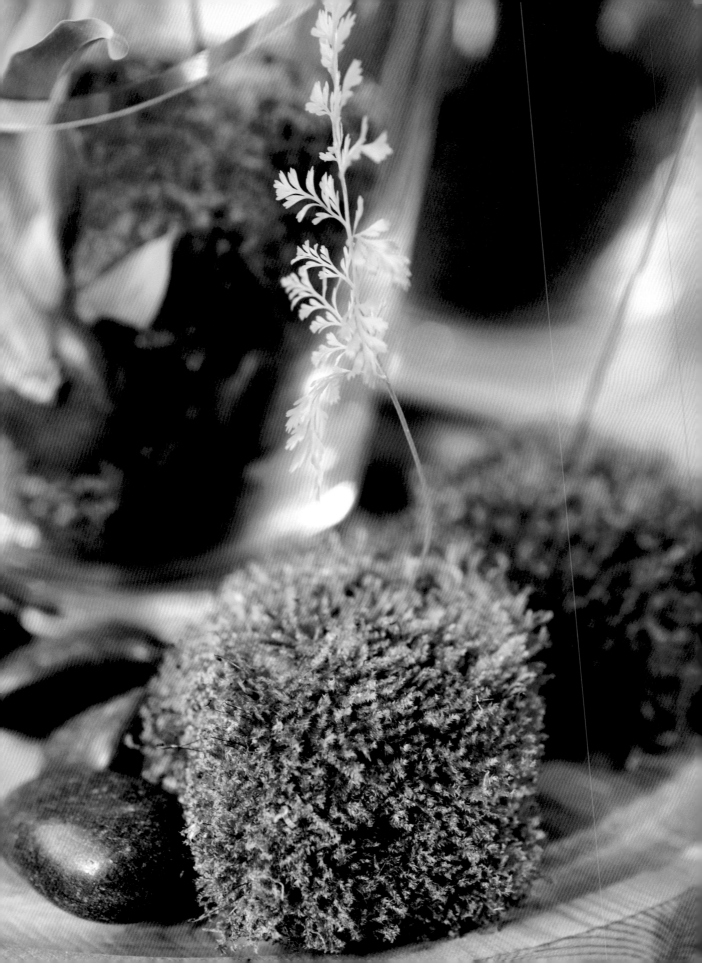

—— How to make ——

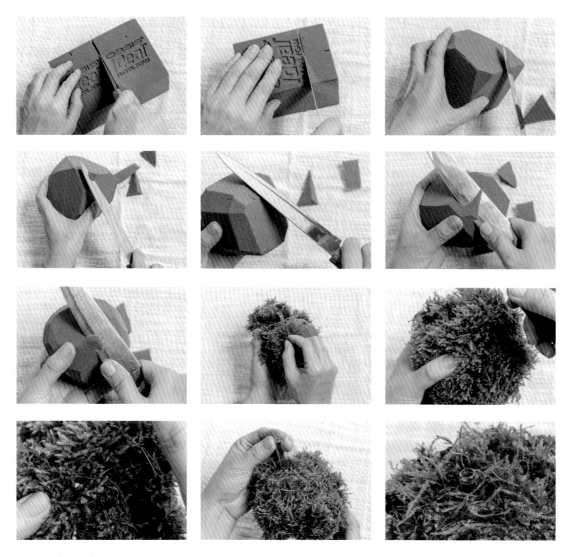

取1/3長形海綿。

就1/3的海綿再切去1/4。

保留3/4的海綿，約略為正立方體。

以海綿刀先切掉正立方體的八個邊角。

再削掉邊上線的部分，使海綿略成多角圓體。

將刀握在手心，採反手削的刀法（反手削蘋果皮的方法），將海綿削成圓球狀。

包覆山苔，以車縫線緊密捲纏固定於海綿上。一邊加山苔，一邊以車縫線捲纏固定，反覆來回操作，就能完成一顆完美的苔球。

取適當大小的試管，插入海綿球中，就大功告成！

*Point* 小叮嚀

山苔是國產植物，一年四季充足，一般不會有短缺現象；也可用冰島乾燥苔或永生花苔來取代之。

# 感受 · 體會 | Experience

感受是最好的美學學習方式，唯有你感覺到、體會到、內化了⋯⋯

你才漸漸懂得美，才懂得欣賞美，也就自然而然能設計一個好的作品，

與空間、環境契合，與我們生活連結。

初秋時分，落花無聲雨敲窗，滴滴答答的節奏，是樸實無華的樂章。

悄悄感受，春去秋來，節氣更迭的大地幻化之美。

莊子說：「天地有大美而不言。」

最偉大的美是無需言語的，只要靜靜感受。

蘇東坡也說：「惟江上之清風，與山間之明月，

耳得之而為聲，目遇之而成色。」

江上的清風、山間的明月，常伴我們左右，無須刻意就是最好之美。

IDEA／以餐桌上的高腳杯當成承載花朵的器皿，放上手工彎摺的鋁線編織片，讓花朵可隨心所欲的固定。

　　　　其中夾雜著細口的花瓶，讓高低之間流動著飽含香氣的奢華。

花 材／ 芍藥・繡球花・水仙百合・海當歸・金魚草・撫子花・大理花

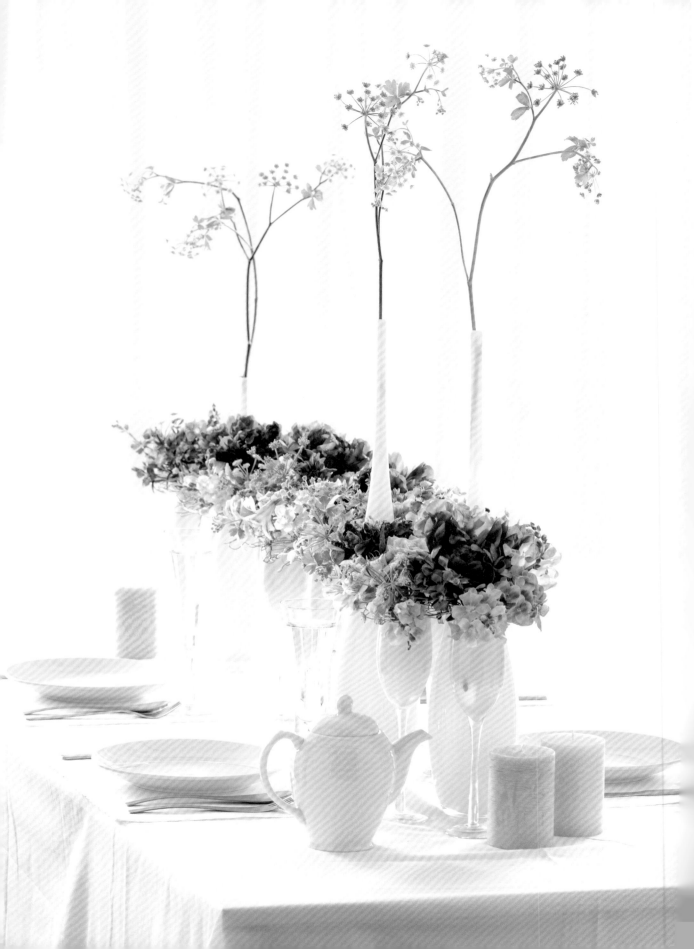

# 02

# 桃色派對／餐桌裝飾

迷人的桃紅佐乾淨的純白。

以潔淨的花器搭配純粹的色與迷人的花，想不多看一眼都很難！

專屬女人的桃色派對，在燭光微醺的氛圍下浪漫開場……

就在今晚，every woman is the best actress，

你我都是最佳女主角！

—— How to make ——

*Point* 小叮嚀

> 鋁線是鐵絲無法取代的,因鋁
> 線有良好的可塑性,且不易生
> 鏽,用於花藝設計是很好的媒
> 材。當然也可以銅線取代,只
> 是銅線相對單價高許多,較不
> 經濟。

❊ 首先需測量餐桌,決定好設計作品的尺寸大小。

❊ 取鋁線(3mm)先按所需尺寸彎摺成長方形。

❊ 鋁線頭尾反鉤,並以尖嘴鉗夾緊固定。

❊ 再取鋁線(1mm及1.5mm)於長方形內不規則纏繞,並讓
片狀鋁線結構更加緊實。有時亦可將一段鋁線反鉤於另一段
鋁線上,這樣的操作方式較為彈性也快速。

❊ 反覆上述步驟的設計,直至鋁片結構緊密。

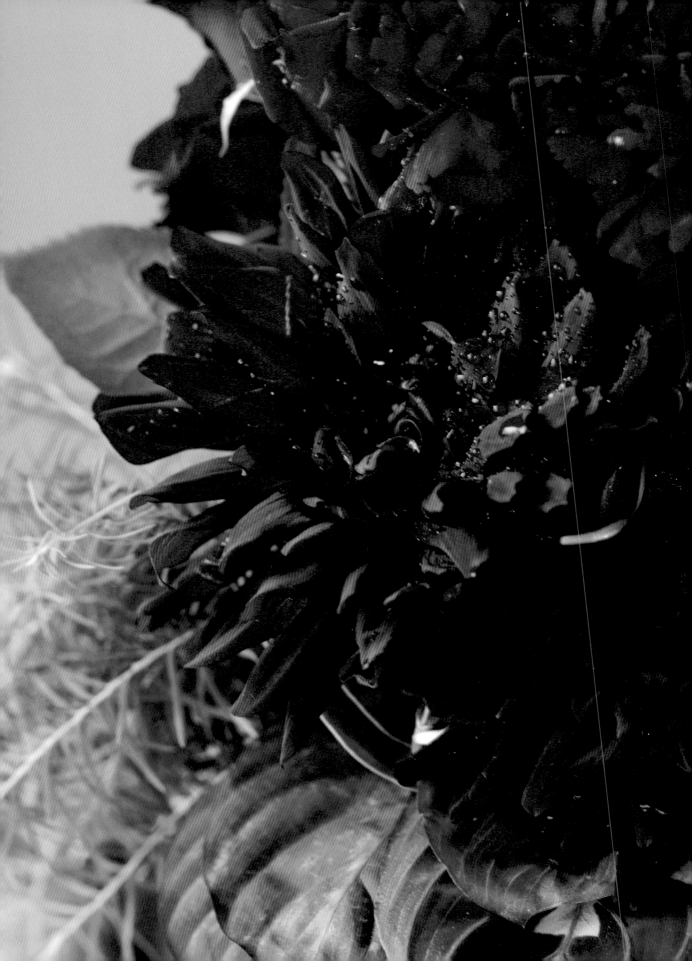

# 一份花禮勝過言語！

花一直作為傳遞情感的獻禮。

為你表達對情人的愛，為你傳遞對家人的情；

聯繫你對朋友的關懷，也表示你對長輩的問候。

花伴隨人生每個階段，出生的那刻，生活便與花緊緊相扣，

祝福初生的花、入學的花；生日、畢業、表演、紀念日、

節慶的花、日常生活的花……

人生最終的步伐，也在花的陪伴下畫上完美的句點。

IDEA／ 以雙色紙映襯出鮮明花色，
葉材與果實既是點綴，也充當包裝材料的一員，
讓作品整體更加趣味雅致。

花材／ 大理花・玫瑰・康乃馨・西瓜藤・茶樹・葉蘭・竹芋

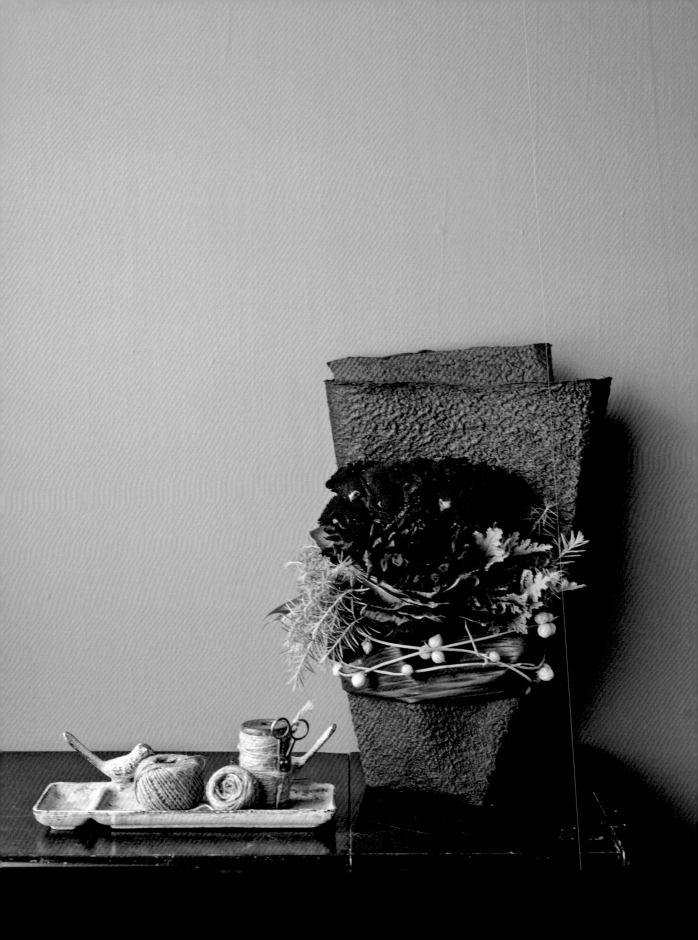

# 03

# 贈送花束

捨棄繁複包裝，花的美直接表現，在漆喰紙映襯下更顯優雅，
沒有多餘的華麗，一切剛剛好。

漆喰紙是日本製紙工藝的極致表現，製紙人終其一生鑽研，
展現了偉大職人精神。
漆喰紙也一直是我很喜歡的手工紙。
每次使用這媒材設計時，腦海裡總會出現手工製紙的畫面，
讓身為花藝人的我，不容有一刻的怠慢。
它手作粗糙又厚實的質感，總能將花彰顯得更美。

# 整合性花藝藝術的形上學

美學的首重是色彩的搭配、質感的呈現、造型的適當。

《易經‧繫辭》記述:「形而上者謂之道,形而下者謂之器。」
花藝藝術整合於空間,會考量「形而下」,實質具象元素所構成的形、色、質的呈現,另外更應和「形而上」精神,感知、意涵、文化、歷史層面交互的協調。

室內設計色彩規劃時,配色的順序與範疇由大至小可分為三個階段。首先進行背景色與背景色的搭配,也就是主建築體空間的牆面、天花板、地板的色彩搭配,約占60至70%左右的體積,在配色的面積比例上呈現均衡的視覺感。其次為背景色與物體色的配色,就是建築、空間與傢俱色彩的配搭關係,配色的面積比例呈現對比的關係。最後進行物體與物體之間的色彩搭配,主要以傢俱與家飾、花藝植栽的色彩呈現,其面積、體積約占室內空間30至40%左右。

花藝設計隨季節更迭、流行時尚演進隨之滾動前進,不同空間、不同國度、不同用途目的空間場域,需於建築空間規畫之初被整合進來,因此所牽涉設計的廣度與深度是豐富的,操作的元素更是多元。這林林總總將是室內設計硬體工程完工後,延展空間美學甜美的專業,這就是「整合性花藝藝術」。

花藝裝飾已強化成營造舒適浪漫氛圍的設計專業了!注入軟性因子、設計法則和設計元素,讓身處空間的人們細細品嘗、體會生活中的質感與生命的甜度,讓空間畫龍點睛,一直處於被期待與新鮮感的狀態下。

# 04

## 類比色調 / 紫粉

大自然將最美的顏色給了花朵，

而我們很幸福，以花來設計⋯⋯

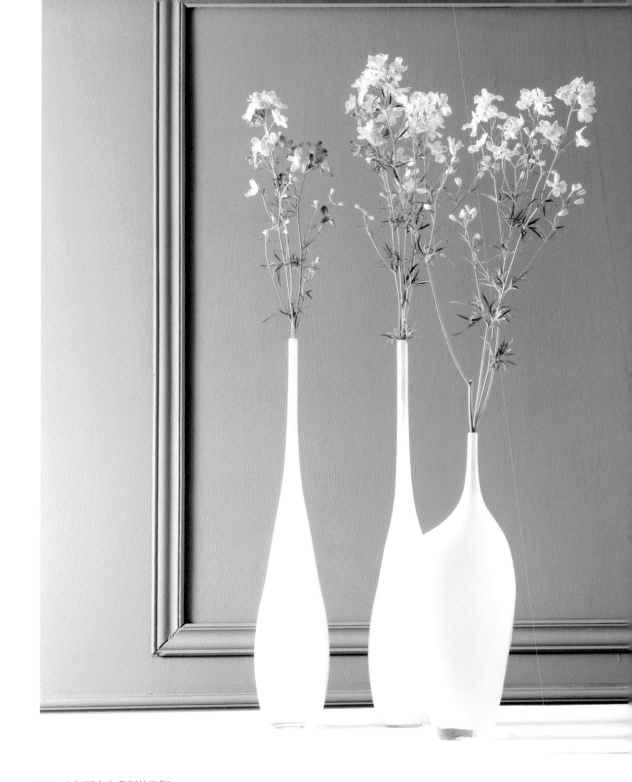

IDEA／ 如同空白畫框的壁版，

擺上了一枝枝花草，在虛實之間創造出獨特的立體感。

花 材／ 千鳥草

How to make —————————————————————————

∴ 將千鳥草的下葉去除乾淨，插入花瓶。

∴ 將高低不一的花瓶，隨個人喜好，擺放在壁版前。

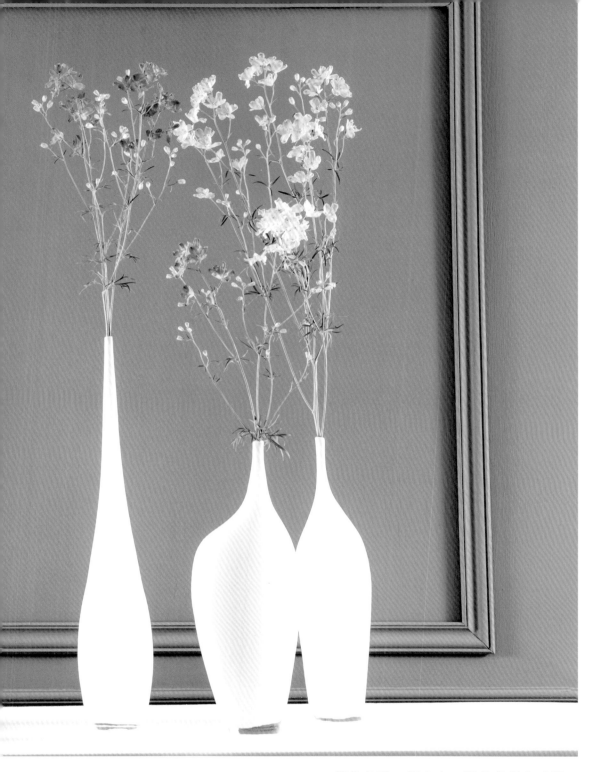

類比色彩，讓人有一種很舒服的感覺。

這幾年自己非常喜歡這樣的配色方式。

千鳥草的花朵，顏色非常乾淨；

無論形、色、質都是上等美感的植物，它們宛若繪圖的顏彩。

我以壁面為畫板，一幅生動的紫粉色畫作，就在空間裡走入生活。

# 05

## 單一色調 / 黃

紅、橙、黃、綠、藍、靛、紫，簡單的色彩伴隨生活日常。

花朵色彩從單一到璀璨，從淡淡的色到濃烈的彩，

從線條的色帶到面積的色塊，有趣極了！

色調，是把明度和彩度的概念整合，將顏色的明暗或強弱、濃淡等表現出來。在繪畫的過程中，我們透過顏料、水分的控制，在經過反覆不斷練習，就能將色調表現到一定程度的水準。然而對於一位花藝師而言就複雜多了，沒有辦法透過水分的多寡去掌控，而是必須順應植物當天的色彩去調整色調與設計。

因為不同農場環境差異，而栽培出色彩略微不同的黃色文心蘭，也會因為夏天與冬天的更迭而有色差。於是花職人心裡的調色盤就必須立刻順應當天的變動，而調整其他花的色彩及比例，你說，這是不是一件相當複雜且專業的神聖工作呢？

黃色總使人振奮有活力，

我喜歡將點點的黃配上小色塊的黃，

不同彩度的黃相映襯，便有了不同層次的美。

將文心蘭美的曲線相交叉，綴上黃海芋，

讓同色調的黃有著細節的層次，

也悄悄構成無數交叉線的面，一種生活簡約的禪學就成就了。

IDEA／扇形的花器，插上細緻散亂的文心蘭，簡單的便能完成簡潔中的大器。

花材／ 文心蘭‧海芋

**How to make**

✦ 將文心蘭下葉整理乾淨，在花器中置入海綿。

✦ 將文心蘭高低錯落插入海綿中，並插上海芋點綴。

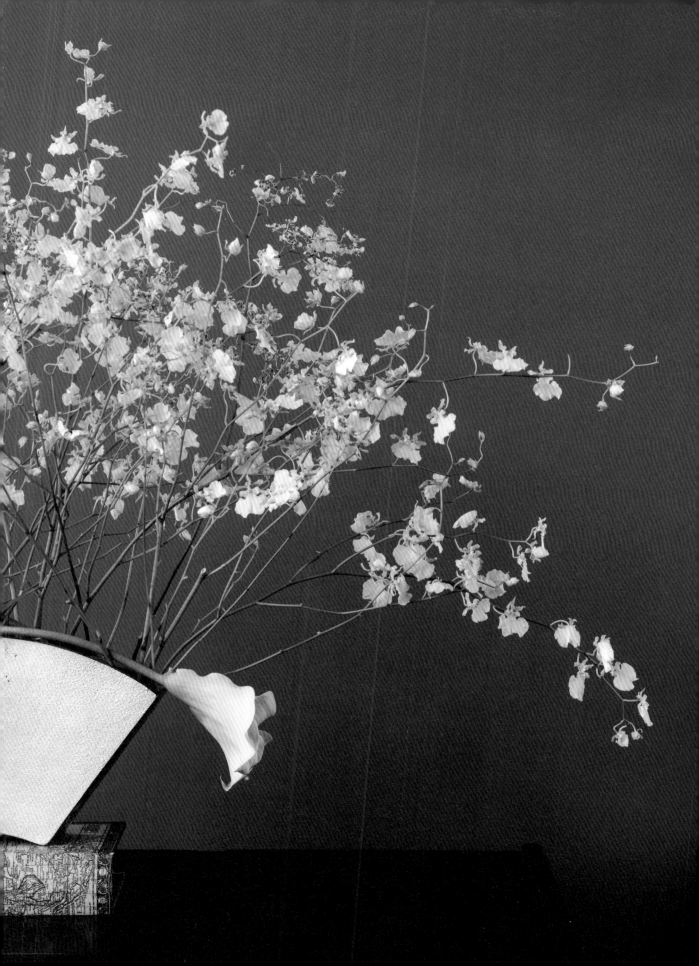

# 06

## 鏽鐵伸展台的
## 多肉植物與仙人掌

總是記不住它們的名，但獨特的外型及質感，常讓我著迷！

多肉植物肥厚的葉片，仙人掌針狀的葉子、厚實的莖，

除了生理面的儲水功能之外，在我眼裡卻是極具造型的模特兒！

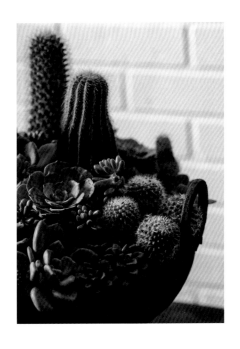

鏽鐵老件的盆是自己收藏多年的寶貝之一，
總常常被理工科的先生嫌棄，
鏽蝕嚴重的破盆還不趕快回收掉！
在他心裡那是破銅爛鐵一文不值，
但在我心裡它是無價的唯一。
手工打造的提把，在經過時間風化鏽蝕後，
斑駁的紋與植物的綠，融合得迷人極了！

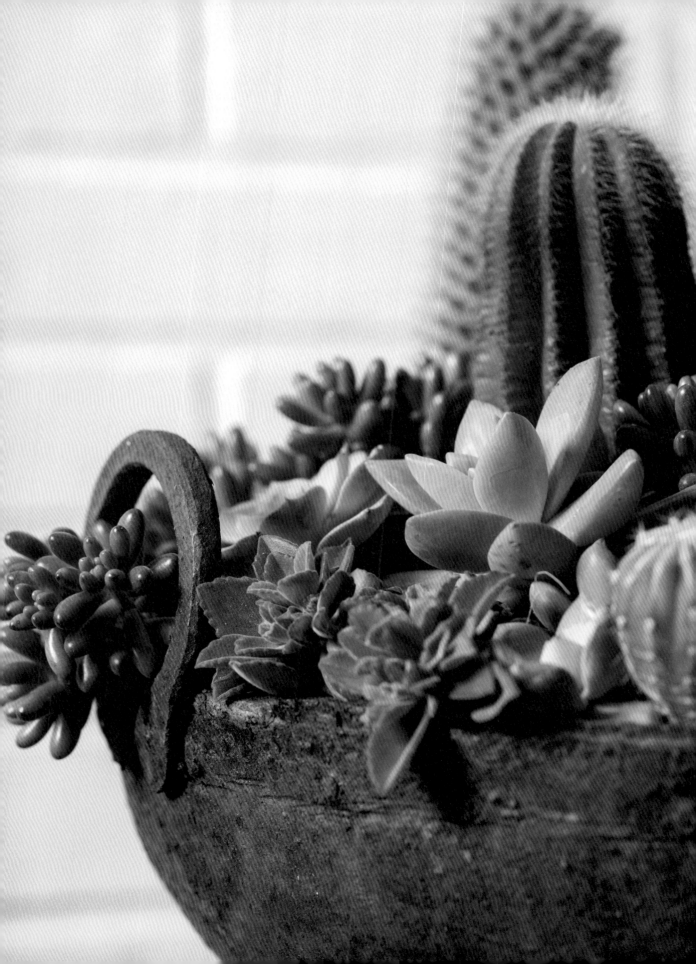

適當的光線照射是照顧好仙人掌及多肉植物第一要務，

其次藉由配比合適的粗細砂、土壤、發泡煉石……等介質栽種

（不同品種所需介質配方是有差異的），讓土壤排水透氣性良好，

根系自然就健康，接下來重要的關鍵就是要如何適當地為它們澆水、施肥了。

許多人認為仙人掌及多肉植物並不需要澆水，這是錯誤的觀念，

植物生命的過程都需要水分滋潤的。每次澆水時，都需要徹底地澆透，

澆水速度放慢，讓水分完全溼潤整個盆土介質，

直到多餘的水從盆底流出來為止。

而多久澆一次水呢？則會因空間環境而不同，

最佳的判斷方式就是舉起你的綠手指，插入土壤中持續數秒，

親自感受土壤的水分含量，假若手感覺完全乾燥了，這就是該澆水的時候了。

大部分仙人掌和其他多肉植物的生長期都在春秋兩季，

就可以開始慢慢增加澆水的量。

居家空間中的明亮窗台，是適合放置它們的地方。

有些品種需要一整年充足的全日照、有的品種只需一些散射陽光、

有的品種根本不需要陽光直照，但仍需明亮的光線。

如果植物無法得到所需充足的光線，它們就會長得不好、不會開花，

甚至會產生徒長的現象。倘若無法完全滿足光照的環境，

那麼每隔一段時間，將它們放在戶外有陽光的地方，亦可稍微改善徒長的現象。

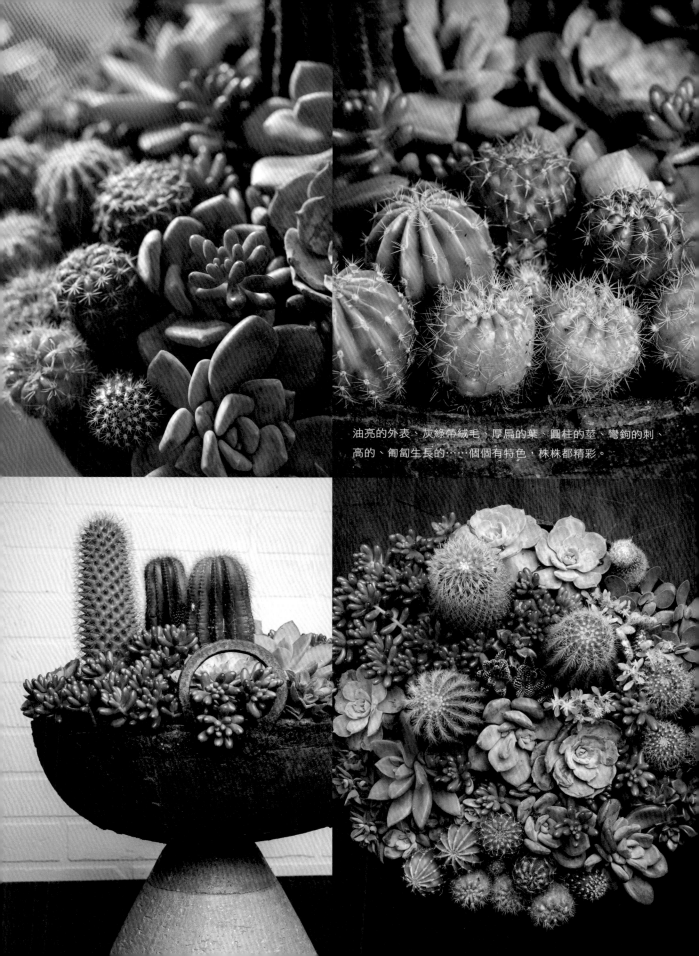

油亮的外表、灰綠帶絨毛、厚扁的葉、圓柱的莖、彎鉤的刺、
高的、匍匐生長的……個個有特色，株株都精彩。

仙人掌與多肉植物，在我心裡就如同一朵朵美麗的鮮花一樣重要！

因為這群天南星科、大戟科、馬齒莧科、仙人掌科植物群們的加入，

豐富花藝設計的面向與可能性。它的價值不單單只是株植物，

而是附加設計能量之後的美學作品與裝飾藝術。

然而將這群媒材運用在花藝設計之前，

都必須以它們適合生長的環境與植物生理學條件下思考進行設計，

適得其所是最基本的注意守則。倘若將它們設計的時尚、創新⋯⋯

卻無法永續生命，

而在短暫時間內就陣亡，這樣便稱不上是好的、適當的創作。

空間的自然光照或人造光源是否充足，是設計前首重考量的，

若無法滿足光照的需求，

就不應考慮以它們為媒材；克服這最基本需求條件後，

多肉植物們一定要根系帶土設計於作品中，

土壤是他們養分、水分來源的介質、如此才能在空間裏生生不息綠意盎然，

療癒我們身心。

每個生命都必須受到尊重與善待，動物是這樣，植物更是。

花藝家除了能運用植物設計出感動人的創作之外，尊重愛惜植物生命更是基本的修養。

取之自然、用之自然、愛之自然、還之自然，才能與自然共處、共息、共容。

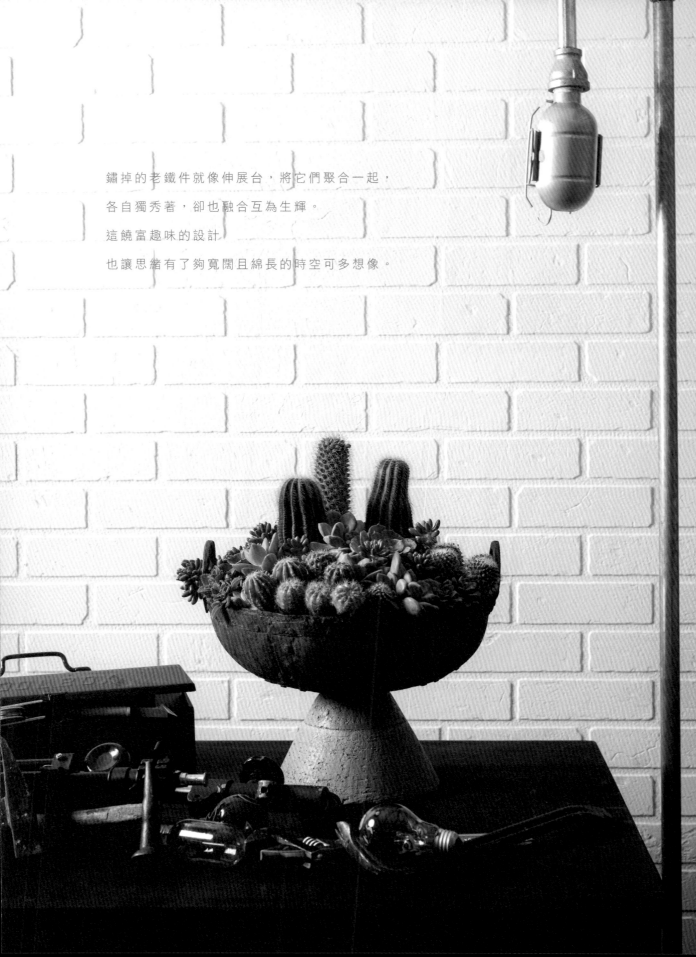

鏽掉的老鐵件就像伸展台，將它們聚合一起，

各自獨秀著，卻也融合互為生輝。

這饒富趣味的設計

也讓思緒有了夠寬闊且綿長的時空可多想像。

# 07

## 一抽屜的芳香

為家裡植物澆水時，

最是期待澆灌香草植物的瞬間，當水澆淋在葉片的那刻，

一股香氣馬上瀰漫空氣中，

讓忙碌的我每晚都期待與它們互動親近，看它們長出新葉。

美好的氣味讓身心愉悅，印象深刻，聞到甜美清新的香氣，所有的壓力全放鬆了！
許多國家或城市都有特殊的植物生長，東南亞雞蛋花密植，
無論室內室外皆散著雞蛋花淡淡香氣；
台灣阿里山春、冬茶製茶的時節，
滿山頭瀰漫淡淡茶香，久久未散心情恬靜；
一次次與植物偶遇的嗅覺記憶，也成為日後甜美的回憶。

運用閒置許久的矮櫃，

騰出抽屜的一角，植幾株香草植物，

立刻滿室馨香、情緒安靜沉穩！

藍綠色的櫃子，佐以深淺層次的香草綠，

一次讓視覺的美與嗅覺的清香得到滿足的奔放。

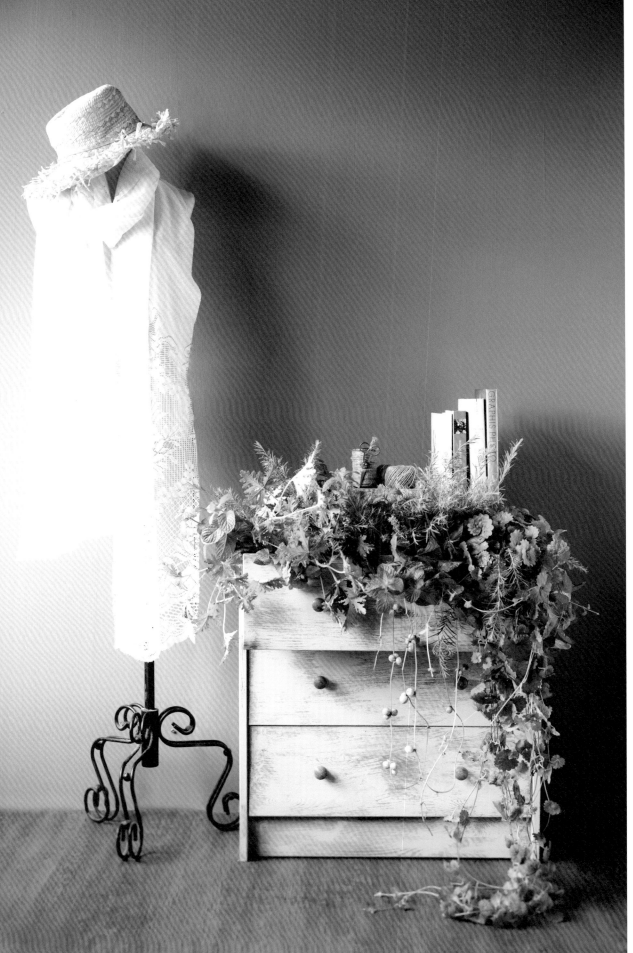

迷迭香、薄荷在台灣馴化的情況很好，
將它移入室內，搭配垂性薄荷、茶樹、西瓜藤，
下垂流動線條能完美詮釋出最美的室內綠色風景。

IDEA／ 開啟的抽屜，有著渾然天成的高度，
　　　 將香草植物或高或低、或垂落至地面，
　　　 於空間的立體層次營造上更顯豐富。
花材／ 迷迭香・薄荷・茶樹・西瓜藤

## How to make

✤ 在抽屜內放入香草盆栽與包裹好的吸水海綿。
✤ 於海綿上插入西瓜藤及填補縫隙的葉材。

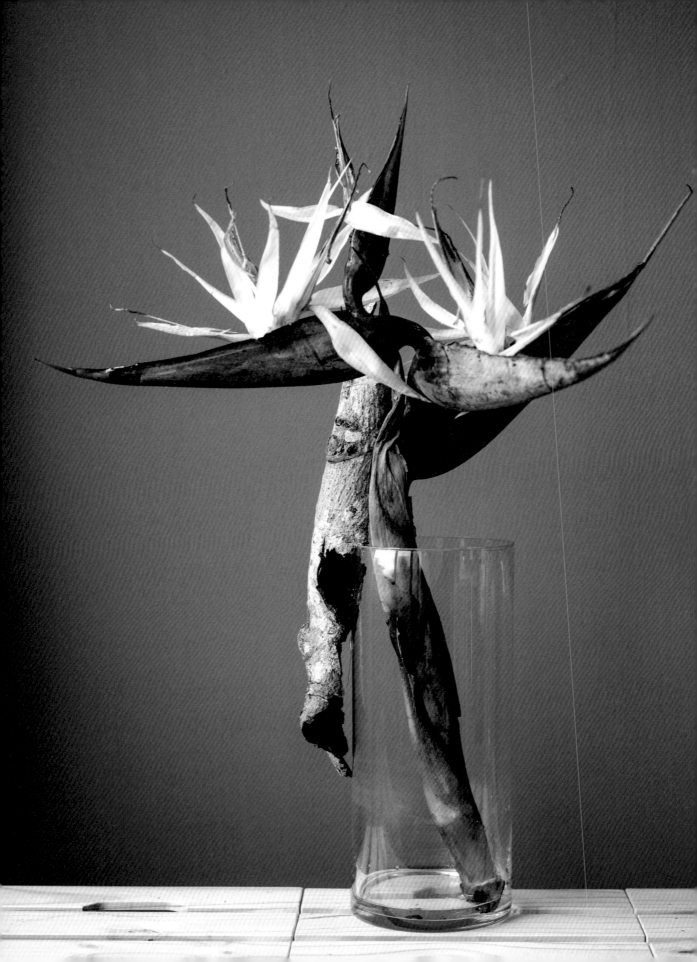

# 08

## 透明玻璃內的夏

酷熱盛夏，綠白色的選擇一定是安全的用色法。

透明玻璃器與投入手法的運用，

更是花藝設計高段的手法。

因為溫度升高，許多花材是不抗高溫的，

這時花材選用更顯重要。

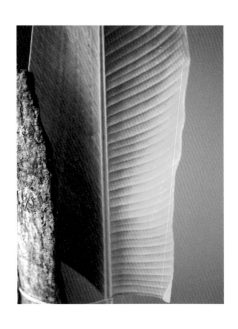

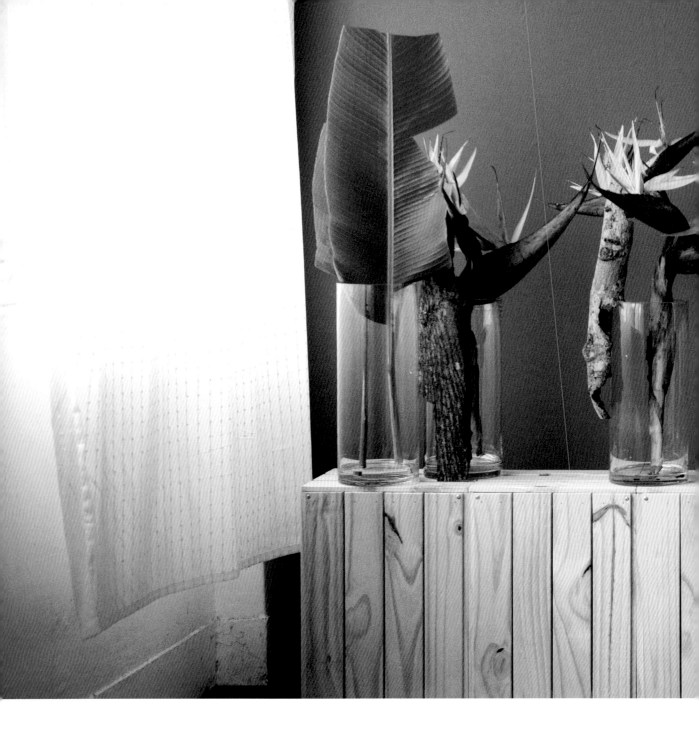

IDEA／ 強而有力的花葉造型，僅需幾株，
　　　　便已足夠強烈張揚的，在室內構築起自身的美學。
花材／ 香蕉葉・白花天堂鳥

How to make ———————————————
✣ 修整葉子與樹皮，插入花瓶中。
✣ 插入白花天堂鳥，擺放好之後再調整花臉角度。

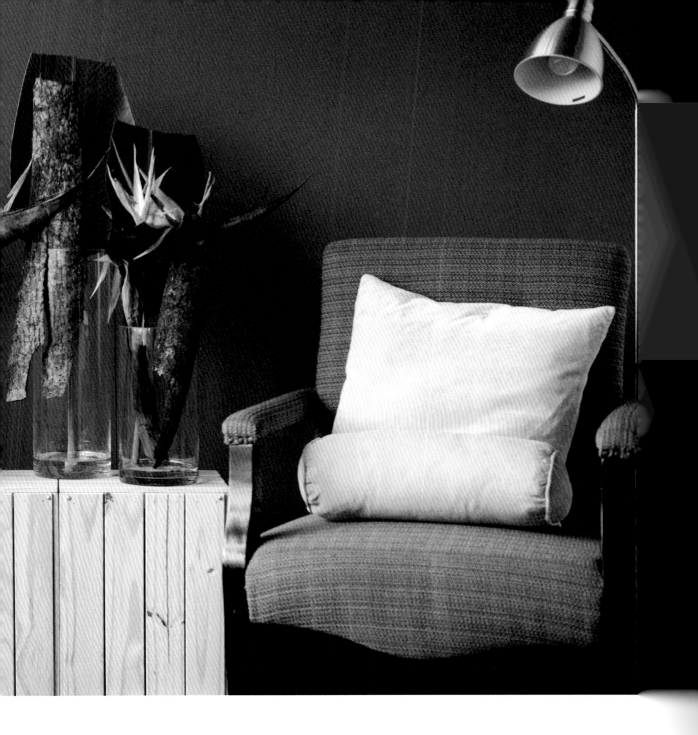

大片香蕉葉配上白花天堂鳥，讓戶外的綠進到室內，

透著光影，隔著玻璃欣賞，

更多細節在其中，值得深入探索＆欣賞。

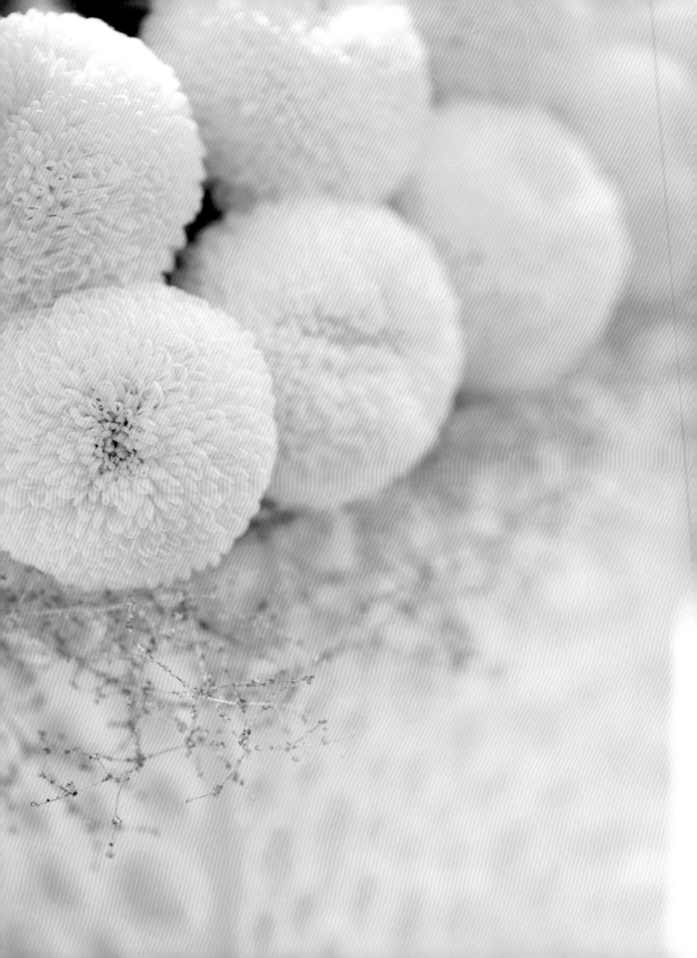

# 啟發&品味│Inspire・Taste

世界未來的兩個極致，便是科技&設計。

人類知識的積累，造就科技&設計達到前所未有的高峰與貢獻。

知識就像紙張，品味則像畫筆。

畫紙越大，自由自在隨心所欲作畫的可能性就越高⋯⋯

而可被啟發的極致將無可限量。

乒乓菊輻射漫開的頭狀花序美極了，我常看著他們思索著，驚嘆世界上怎麼會有如此極致的聖品，它的美涵蓋了數理的幾何排列，又兼具藝術造型色彩，倘若靠人類科技的智慧，能創作出一朵與它比擬的菊花嗎？或許可能，但其中自然的神韻，也許永遠無法相提並論。

# 09

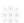

# 圓圓點點一方亮白

欣賞幾次點點女王──草間彌生的展覽，

圓點的意象讓我印象深刻。

她以「圓」創作許多讓人讚嘆的裝飾藝術作品，於世界各地的公共空間。

對應到植物面向上，圓圓點點的花更是一年四季常伴你我左右。

圓形是幾何圖形中重要的代表，而圓球體更是體積中常被喜愛運用的。無論是圓形或球體，總是給人飽滿、充實、柔軟、流動、輕快、靈巧的印象。而植物界中，許多花朵或果實就常常具有圓圓點點的造型美，如：小點點的千日紅、法國小菊；中球球的乒乓菊、玫瑰花、唐棉；大圓體的帝王花、牡丹花、大蔥花……無論大小，只要配搭合宜，設計創新，我們都是花藝界的點點女王。

某一天，腦海中閃過東京旅行時，
特別去欣賞草間彌生的南瓜作品，
偌大懸掛於三越銀座百貨的挑高建築中。
於是興起搭配圓點點的花器
與圓圓的乒乓菊、圓球狀的聖誕亮球，
會有什麼可能性呢？便悄然成就了這個創作。
妝點於案頭，透著光，伴著窗外陣陣北風聲，
讓置身室內的我們更顯幸福甜蜜！

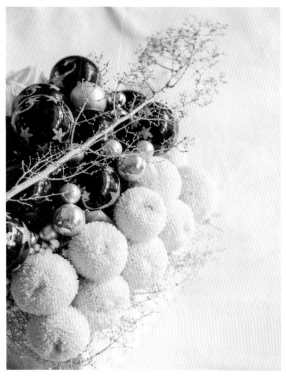

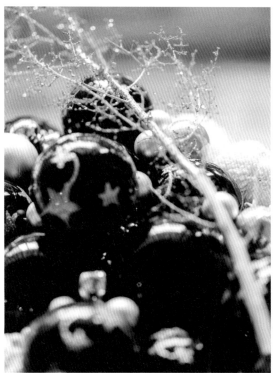

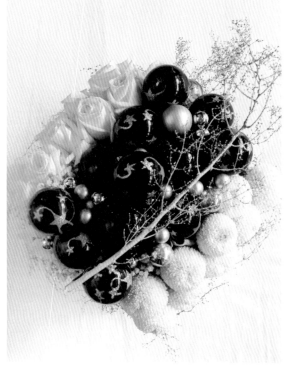

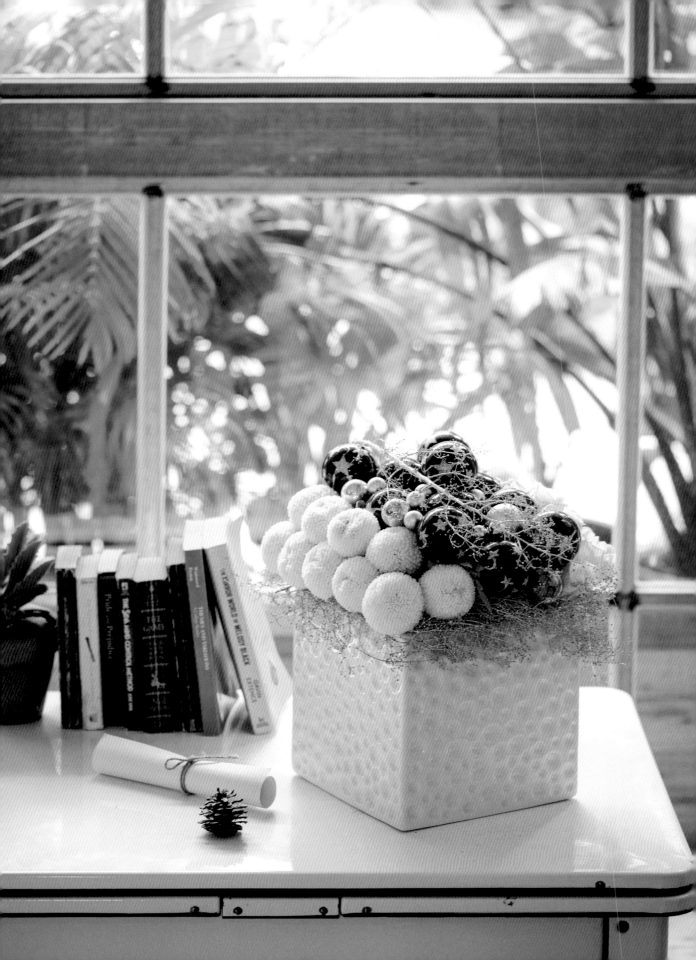

— How to make —

✤ 綠色固定架（器）先塗滿熱熔膠，迅速黏貼於花器預設位置（如圖）。

✤ 完全吸飽水的海綿放置其上。

✤ 倘若海綿有銜接處，一定需取一片薄而大片的葉子，放在接合處，另取包線綠鐵絲#18彎成U字釘，將兩塊海綿扣緊，以便插花。

*Point* 小叮嚀

固定架（器）倘若不易購得，建議平日收集披薩外送時，墊於披薩上的三腳小圓桌（防止瓦楞紙沾黏披薩），它們功能是差不多的。

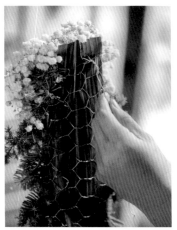

# 10

## 聖誕節門飾

門把，是大多數人回家，第一個伸手接觸的地方，

玄關，更是朋友到訪必經的場域；這裡代表主人的品味與生活方式。

聖誕節裝飾除了聖誕圈是必選搭之品，或許也可嘗試於手把裝飾上門把花。

諾貝松佐孔雀松，呈現相映襯層次的綠，其上綴點滿天星，宛若白雪一般，

讓每位歸來的家人，在進門的那一刻，讓諾貝松的獨有松香味，舒緩疲憊的情緒。

最喜歡週二回家開門的感覺，這是這幾年養成的期待。

協助清潔的阿姨總會在離開時，於大門手把留下紙條，

點亮玄關的燈，讓忙碌一天的我回到家裡，開門的瞬間不是一片漆黑，

而是感受到暖暖的心意交流，這是人與人互動可貴的溫度。

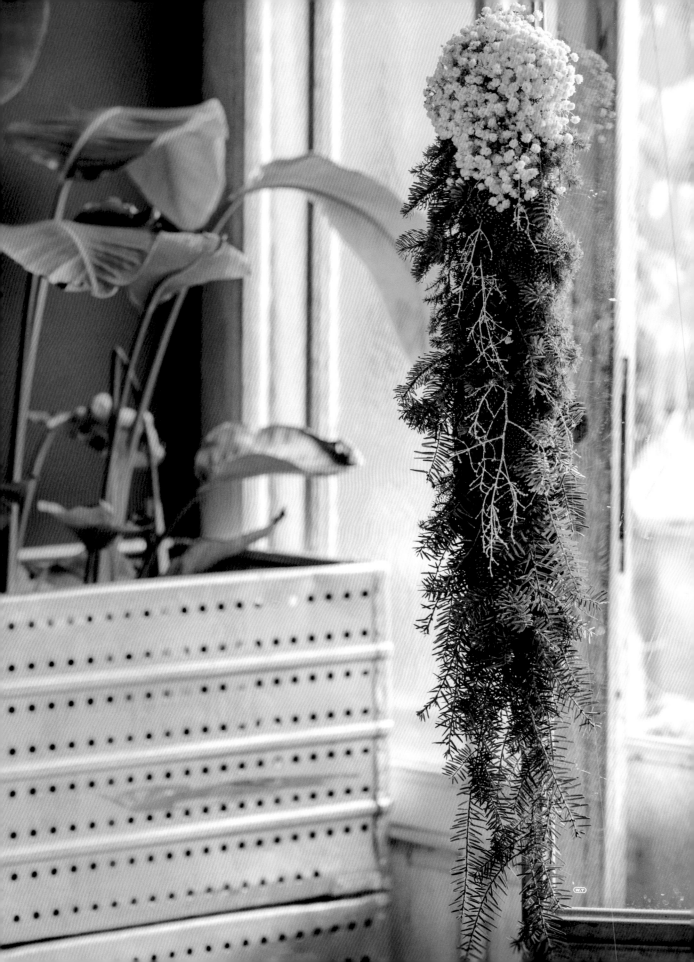

— How to make —

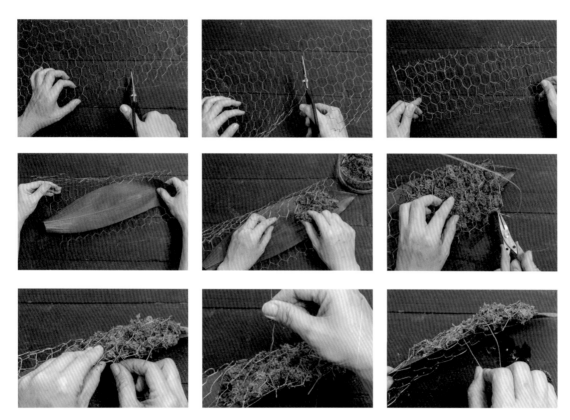

裁剪符合自己需求大小的龜甲鐵絲網。

對摺成兩片，勿剪斷。

於內側夾入一片葉蘭。

在葉蘭上填充濕潤的蘭花用水苔（浸泡水中完
全濕潤，使用前取出擰乾備用）。

一邊填充水苔，一邊以包線綠鐵絲#28縫合側
邊，重覆相同作法直至整片完成。

為讓結構更加緊實，另取包線綠鐵絲#24不規
則選點，貫穿兩片龜甲網綁緊即可。

*Point* 小叮嚀

龜甲鐵絲網可在花藝資材行購
買。亦可以鐵絲編織成片狀使
用，只是稍費時間。

# 11

方寸之間

花藝家一直在花之外的媒材中，尋求更大的可能性，

思索植物能與什麼素材搭配，激盪出更好的創新作品。

「異材質」的運用，在各個設計領域中不斷突破創新。

之於花藝設計，金屬生硬的質感與溫潤的植物搭配相得益彰。

方形是現代感十足的幾何圖形之一。

龜甲鐵絲網是以龜甲圖形編織法完成，

泛著金屬的光澤，平凡的它在我的眼中可是迷人的好東西。

層層疊疊將它們設計重組在一起，

意外發現簡約的方體，方寸之間竟美得如此簡約，且耐人尋味！

依循方的美，保留金屬冷調的特質，綴點滿天星，

讓白色與銀色交會，沉穩而冷靜，讓工業風空間也飄逸著文人雅風。

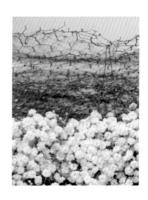

## How to make ————————————

❖ 滿天星修剪成小枝，作成一束束備用。於方盒
花器中置入海綿，插入小束滿天星。

❖ 將龜甲鐵絲網修剪成適當大小，堆疊於滿天星
旁，並以U字鐵絲固定。

# 觀察 · 洞察｜Observe · Insight

以眼去發覺美的事物、欣賞美、觀察美、發現美……

在用心感受周遭的人事物時，你將會發現，漸漸的、慢慢的，

你一定自覺，現在的自己與一年前的自己，已有點不一樣了，

已開始改變了，眼睛變得敏銳了……

而且，總會無意間，目光自然投射在美的事物上，無需刻意更不須專程。

街角轉彎處的九重葛、初秋紅葉飄零的瞬間、天空雲彩夕陽餘暉……

就能感動你，

讓心雀躍，情隨意走，境也隨心轉，

而這就是Art of Living生活美學。

透過眼，以你的心靈洞察美的一切，

美的學習將無時無刻，無所不在，

就像瀰漫在空氣中的氧氣，啟動你細胞中生活美學的DNA，

牽動你細胞內設計的染色體。

於是「眼界」便決定了你的世界，你的粉彩人生。

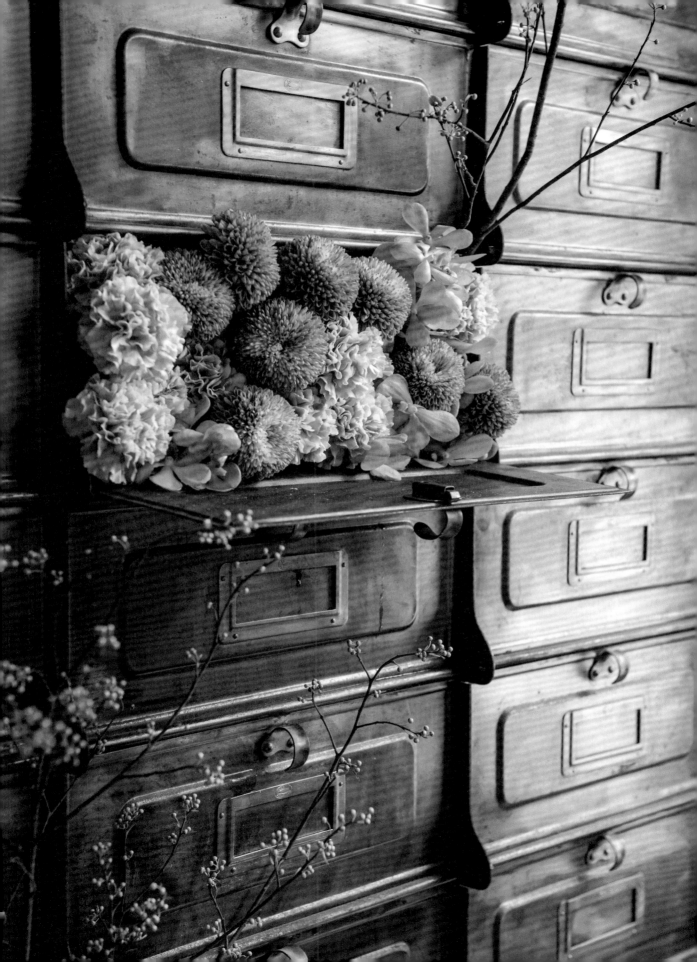

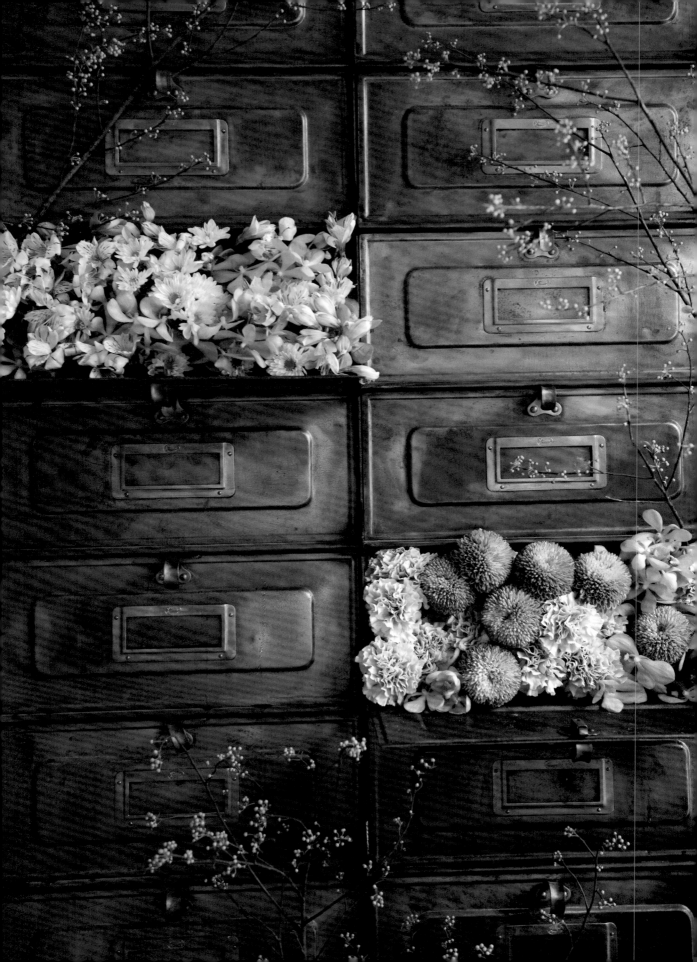

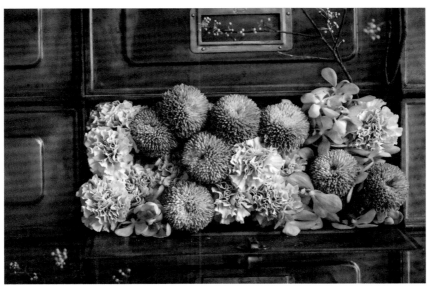

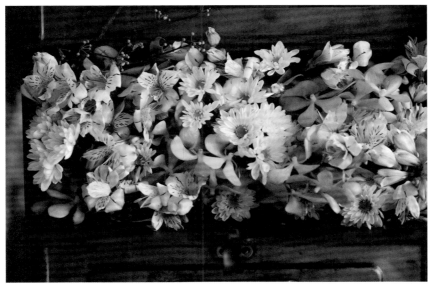

桔色千岱蘭與古銅金的乒乓菊、古典粉康乃馨,

桔黃調性,將空間色彩烘得暖洋洋,

佐點山胡椒(馬告)線條,整體更有立體感,也讓空間瀰漫淡淡馬告香氣。

馬告的氣味，總會讓我憶起專科求學時的實習課。

第一次看到它，就印象深刻，小小灰綠果實散發濃郁的香氣久久未散。

與家人的旅行，只要到訪原住民部落，也一定品嚐一甕美味的馬告雞湯。

簡單的一種花材，一次滿足自己視覺、嗅覺、味覺⋯⋯

還有濃濃的幸福感。

point  馬告

在原住民眼中是瑰寶的馬告（makauy），就是山胡椒，泰雅族將果實醃漬而食；賽夏族則將果實搗碎泡水，作為解宿醉飲用；而多數原住民也將其代替鹽巴，入食物調味，而我將馬告融入台灣的設計當中，再創山胡椒的美感價值。

# 12

## 老件的華麗

老件的鐵櫃隱隱透著時間的痕跡,

銅製手工把手、標示卡夾,一切設計的剛剛好,相映得美極了!

質樸的金屬,透著低調華麗的奢華感,

可想像櫃子當年的風華及打造者的職人工藝精神!

而今,它不僅是櫃子,也是空間區劃用的隔間櫃,更是我花藝裝飾的好場域。

安靜的櫃體因花的妝點,而多了顏色與植物的呼吸,讓空間畫龍點睛溫暖幾許。

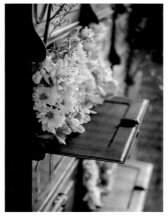

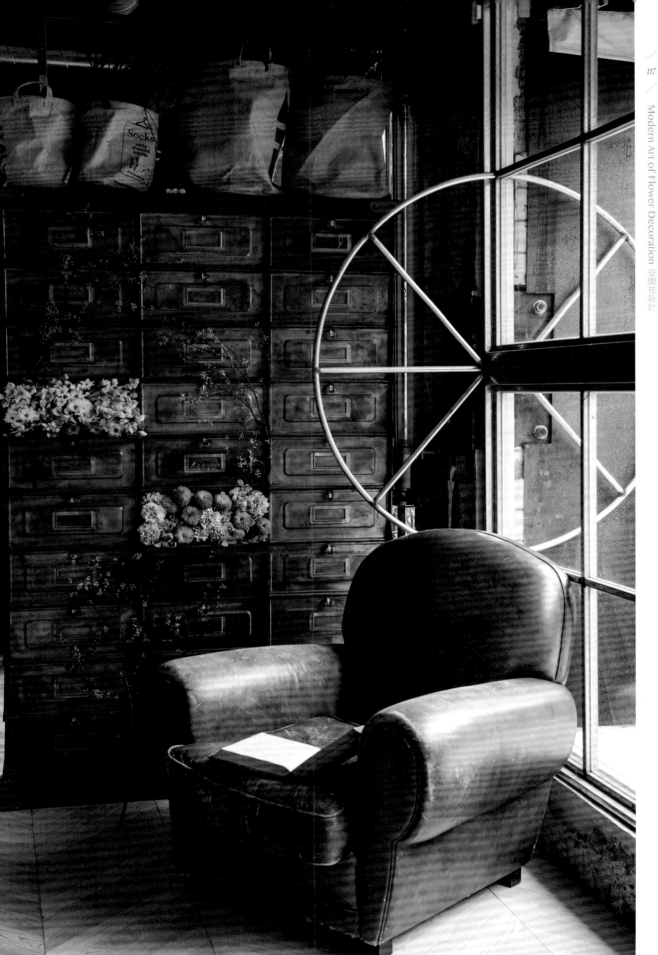

# 13

## 金屬骰子

十字織法的金屬網，霧灰銀及水平垂直的線條，最為我著迷。

一天興起，思索著除了片狀的面外，還有什麼可能性嗎？

它不應該只是建築、室內設計的建材吧？

手上把玩著，由面的片狀就變成矩形四方體金屬骰子，太有趣了！

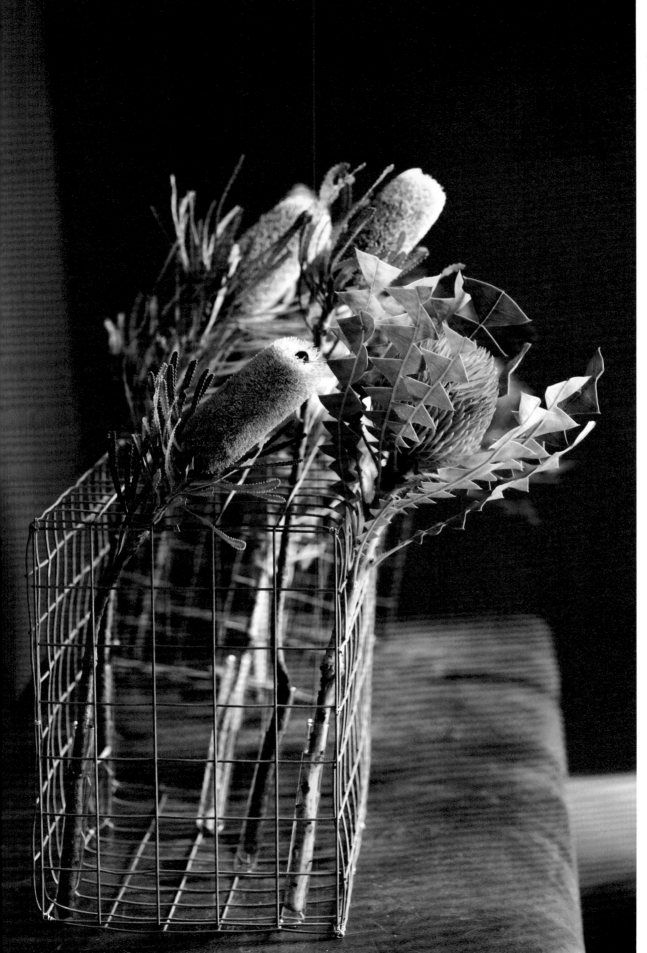

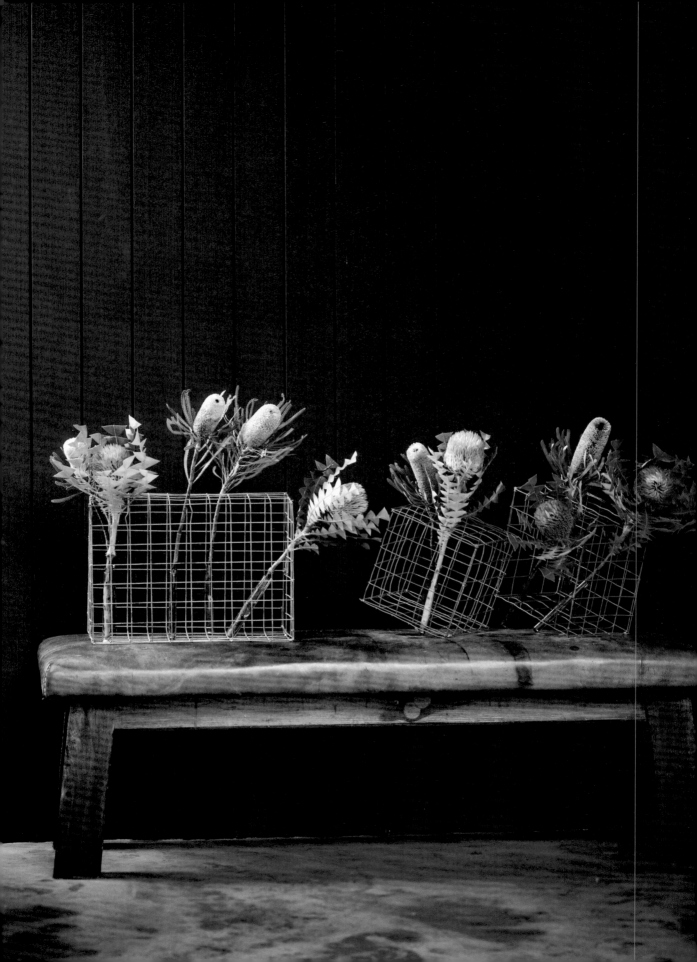

格子的方體，具象形體卻具穿透感，

可大可小、正方長方隨心所欲，立著、躺著、斜著、倚著……

一點兒也沒有笨重感，驚呼跳脫刻板的想像樣貌。

正方體、長方體，在視覺感受上是穩定內斂的，雖然金屬網材質在量體上會稍顯輕量化些，
但整體是有安定感的，因此可以大膽的採用曲線性花材，構築立體的裝飾設計作品。
植物彎曲的線條，與金屬灰冷的直線、橫線的交叉點，在沉穩的檯面上更顯跳動的美感。

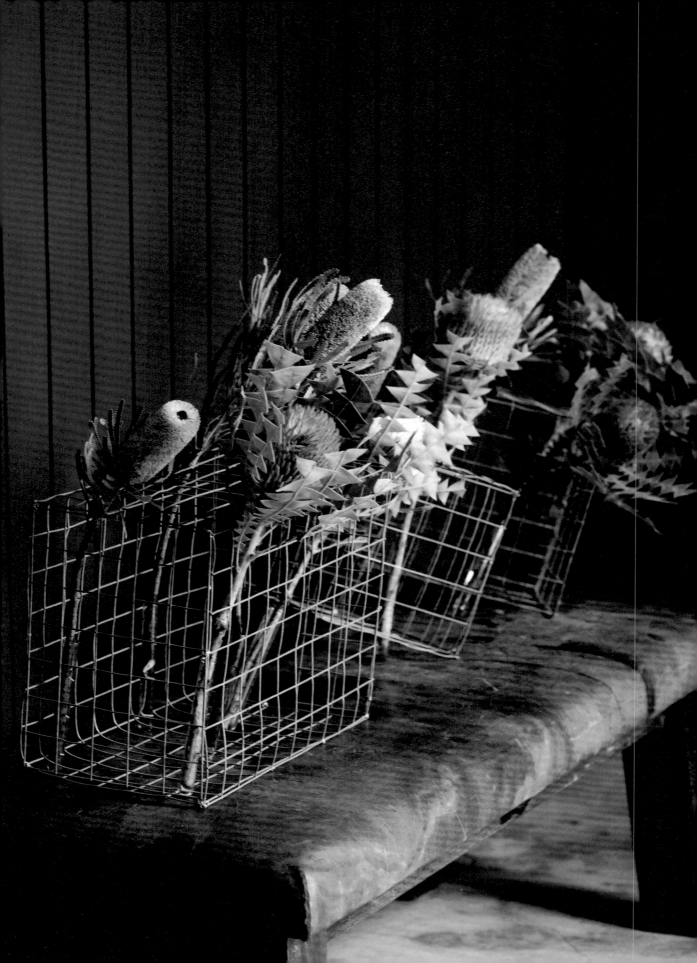

以它們為花器，插上斑克木，由矩形形體內勾畫粗獷的線條，

斑克木在老沙發、寶藍牆面輝映下，

將它與金屬骰子映得雅緻，

少了幾許浮誇的外在華美，

卻多了幾許植物芥末黃綠感的安定……

景定了，心也靜了。

**How to make** —————————————————

✦ 將金屬網彎摺接合，作成立體形狀。

✦ 斑克木去除下葉，插入盛水的試管中，固定於
　網格中。

# 記憶 | Memory

三月東京櫻花林裡花瓣飄落，林內透著櫻花獨有的氣味；

六月上海蔥鬱樟樹花開，淡淡清香隨風而來；

七月法國薰衣草花田恣意綻放，空氣中飄散著薰衣草香氣；

十月桂花老樹瀰漫桂花香氣，烹調羊排時提味的迷迭香，

特調花草茶的氣味，手上的薄荷香氣……

生活中的林林總總，

常會勾起某次旅行的記憶、與家人的團聚、朋友的相會，

某次生活美好的記憶。

花的香氣，透過觸摸、嗅覺的傳遞，

加深了植物與人們心靈、記憶的痕跡；

植物特殊的氣味，總讓人印象深刻，久久無法釋懷。

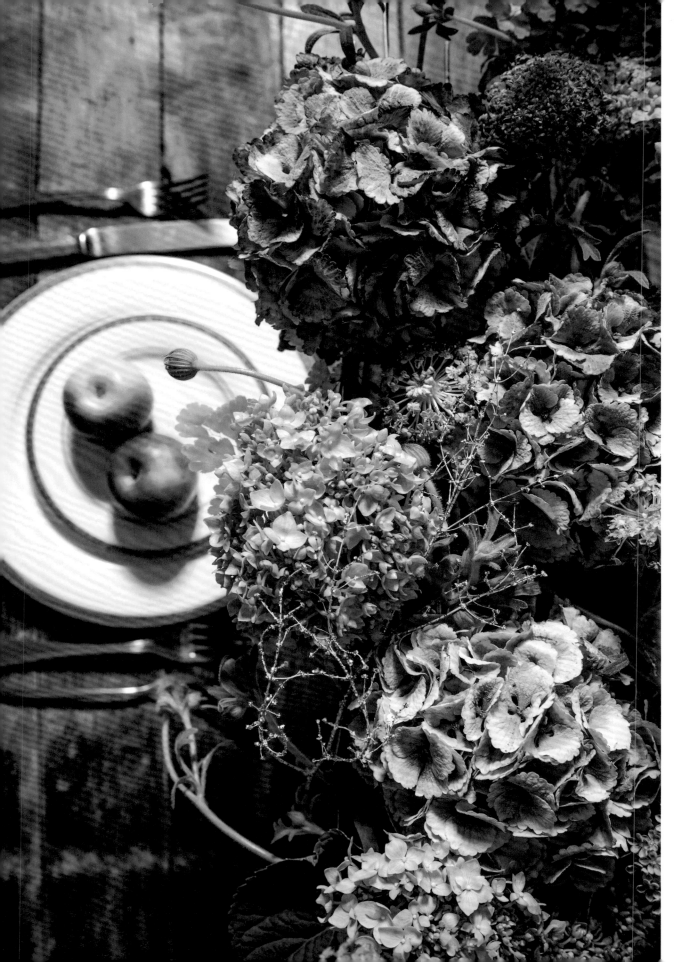

# 14

# 童話（畫）裡的派對

如果把童年再放映一遍，我們一定會先大笑，

然後放聲痛哭，最後掛著淚，微笑睡去。宮崎駿如是說。

童話故事伴著自己長大，是兒時最深的印記，是最甜美的回憶。

每每在鄉村風或新古典空間，剎那間童話故事的情境就在腦海裡構成，

幻想自己就在其中，妝點一室溫馨的華麗。

《美女與野獸》是小時候又愛又怕的童話故事，晚宴的那幕畫面，對兒時
的我而言，是經典永恆的雋永愛情代表作之一。長大後明白野獸是虛構
的，世間愛情是堅定的，浪漫氛圍是可以實現的，於是拿起我最擅長的
花，築夢踏實，體現童話故事裡的一景一幕。

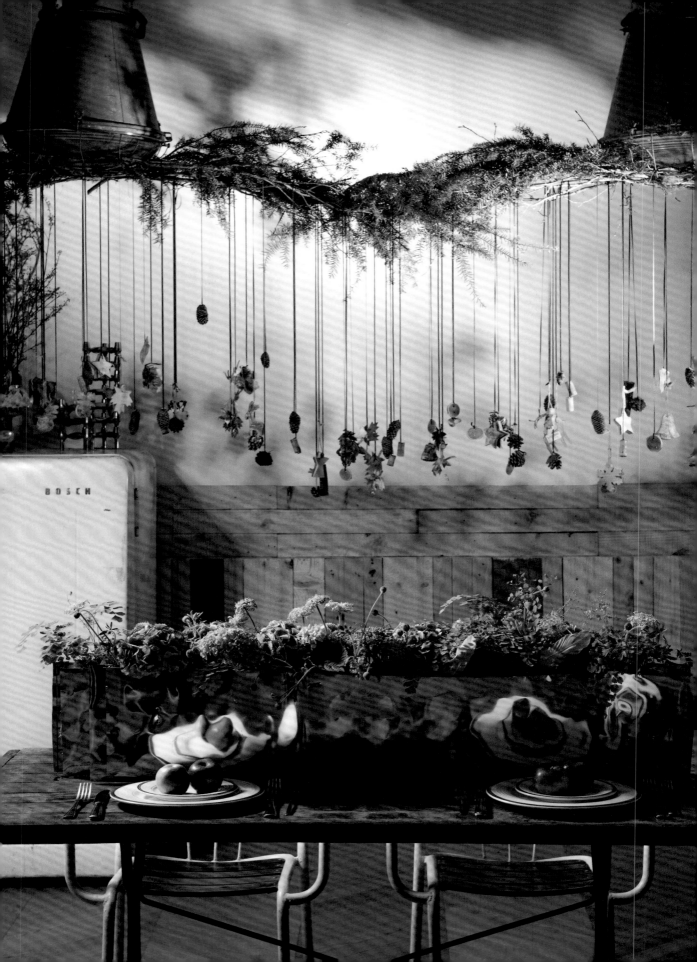

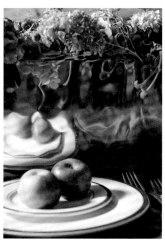

靈光乍現地將鏡面金屬板經過裁切、組織成新架構,於結構內預埋試管。

橄欖綠、蘋果綠繡球花鋪陳成作品的底色,

佐紫色翠珠花、羽毛、白細枝,

泛著金點光澤,老木桌的深咖啡色自然木紋⋯⋯

童話故事裡的氛圍就躍然而現了。

鏡面板倒映桌面的餐盤與麵包,是虛實交會的介面,

一不小心一幅古典略帶抽象的油畫就在眼前出現,

而隨著人的移動與餐敘的進行,一幅幅油畫不斷變化著,宛若置身童話故事中。

人與花、花與食物、餐敘與空間不斷發生微妙的節奏⋯⋯

真是太美了!

IDEA／以金屬板疊放出具有層次的桌花器皿,

　　　反射出油畫般的影像,猶如虛實之間的趣味感。

花材／繡球花・翠珠花・鐵線蕨

How to make ———————————————

✥ 取金屬板作成可以穩定直立的架構,並置入試管。

✥ 將花草修剪長度,投入試管之中。

花，是空間的化妝師；花，更是空間的靈魂。

花，總能幻化為一抹自然的色彩，妝點於你我生活的空間，

花進入生活，才是花藝存在的價值。

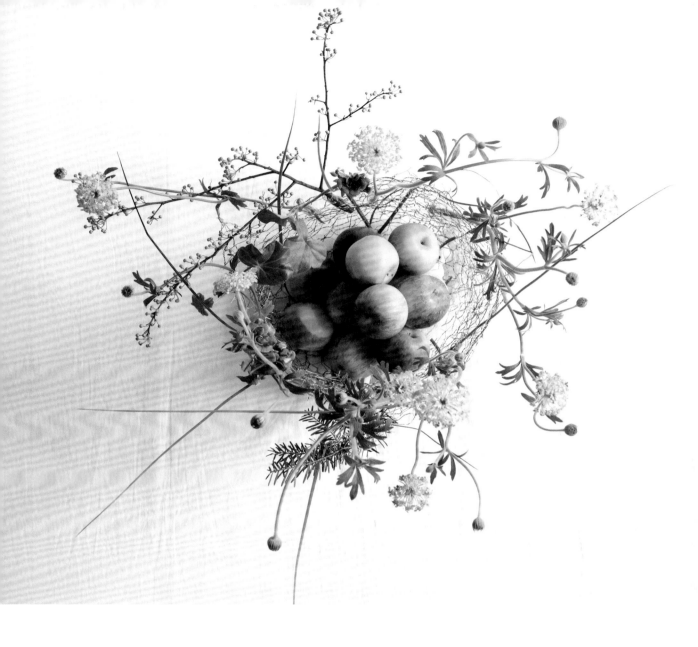

# 15 ❖ 菓籃

手作設計，永遠有獨特而無法被取代的價值。

作品隱隱透著創作者的生活經驗、智慧美感的累積。

龜甲鐵絲網之於花藝設計，在過往只是幕後的配材之一。

讓設計走入生活空間，也必考量實際生活所需。

將平凡的金屬網變成菓籃，置入四季水果，

散著果物的香氣佐以花香，

這不就簡單實踐美學生活化，

生活美學化的哲學了嗎！

IDEA／ 可以插花的菓籃，結合了草木馨香與水果的甜美氣味，
　　　　似乎在戶外野餐一般的氛圍。

花 材／ 翠珠花・迷迭香・山胡椒・熊草・天竺葵

How to make ——————————

∴ 將龜甲網編織成籃子，並固定試管。

∴ 置入花材與葉材，並調整位置。

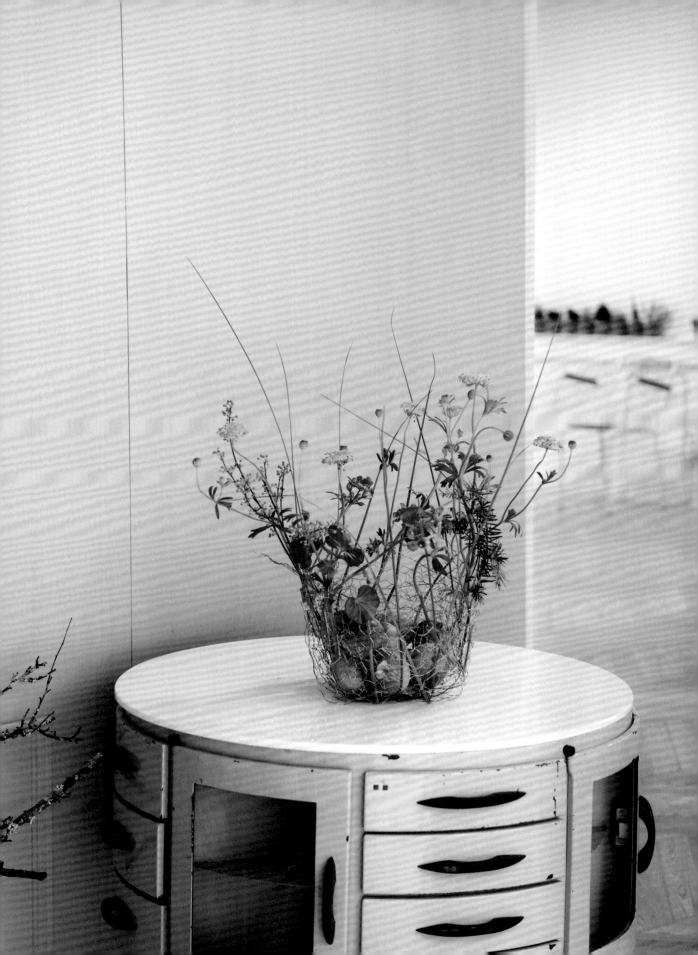

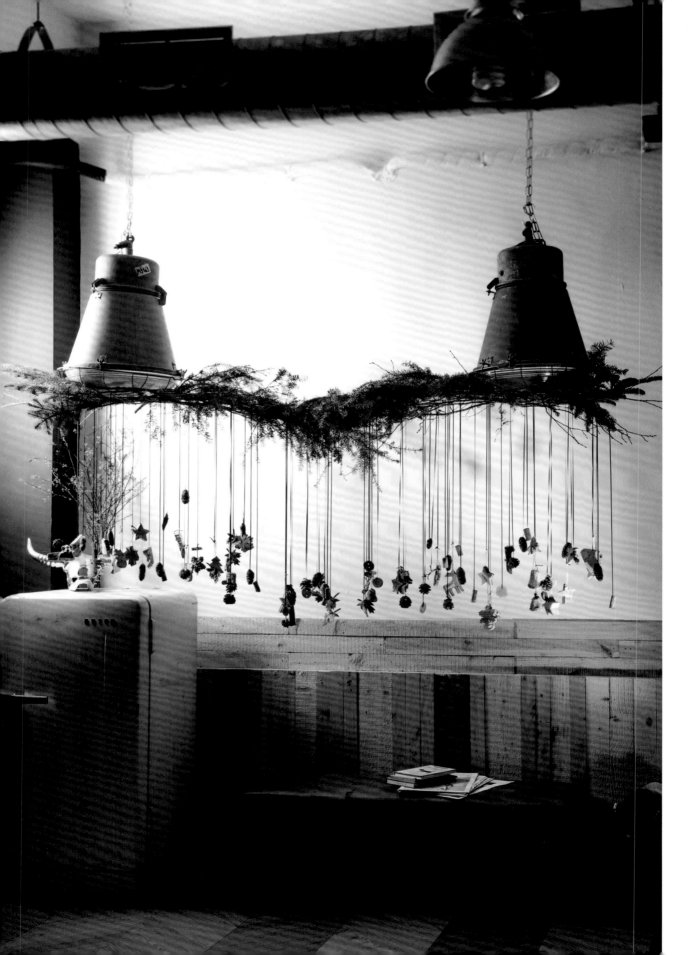

# 16

## 北歐聖誕節

在西方，聖誕節是全家溫馨歡聚的節慶，
聖誕老公公從北方雪地駕著雪橇，聖歌歡哼，帶來禮物散播幸福，
是每年12月老老少少、男男女女期待的幻想吧！

北歐冬天的夜晚特別漫長、日照時間較短，
所以北歐人會運用紡織品、燈飾和蠟燭，把家中布置得簡約溫暖。
工業風空間，粗獷銀灰金屬吊燈是空間的焦點，
今年的聖誕布置就由這裡開啟平安夜序曲吧！

台灣孔雀松不小心偶遇歐洲的諾貝松，

布置一個具有台灣風格但又混搭北歐風的聖誕節，真的太有味也太動人了！

溫潤的白樺木麋鹿、鈴鐺吊飾配搭軟木塞、松果，

質樸的木質感帶點童話想像，無須多餘的雕琢與華麗的顏彩，

大地色調的米白聖誕氛圍與戶外景緻交融有序，一切剛剛好！

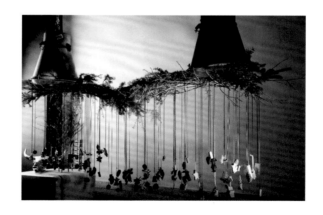

IDEA／ 以松葉編織成串，綁上各種吊飾，
即充滿了節慶氣息，但又不同於傳統的聖誕樹裝飾。

花 材／ 孔雀松・諾貝松・松果

## How to make

❖ 將松枝調整位置固定後，以鐵絲與吊燈固定。

❖ 將裝飾物打洞，穿上緞帶打結，紮綁於松枝上。

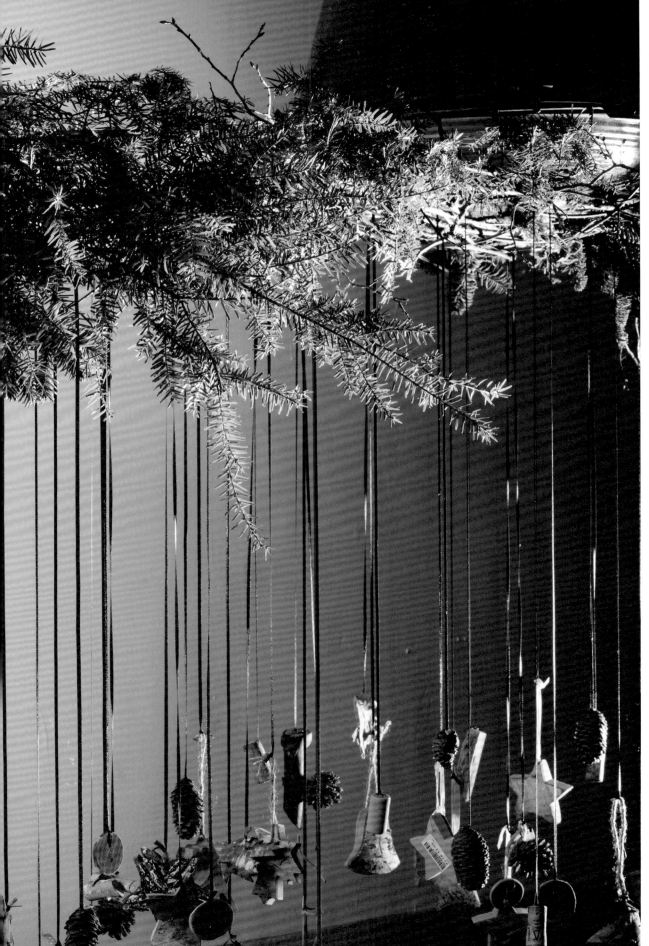

# 17

東方綠線條

我常常與同事聊設計時說：

「唯有感動自己、說服自己的作品，才能感動別人、打動人心……
這才是好設計。」

美學並不是亂無章法，它是有邏輯、可被訓練與提升的。

就像平凡的磚頭，透過泥匠的手，砌成不平凡的牆面，

呈現感動人的一面牆，或許透著光、呈現不凡的造型美！

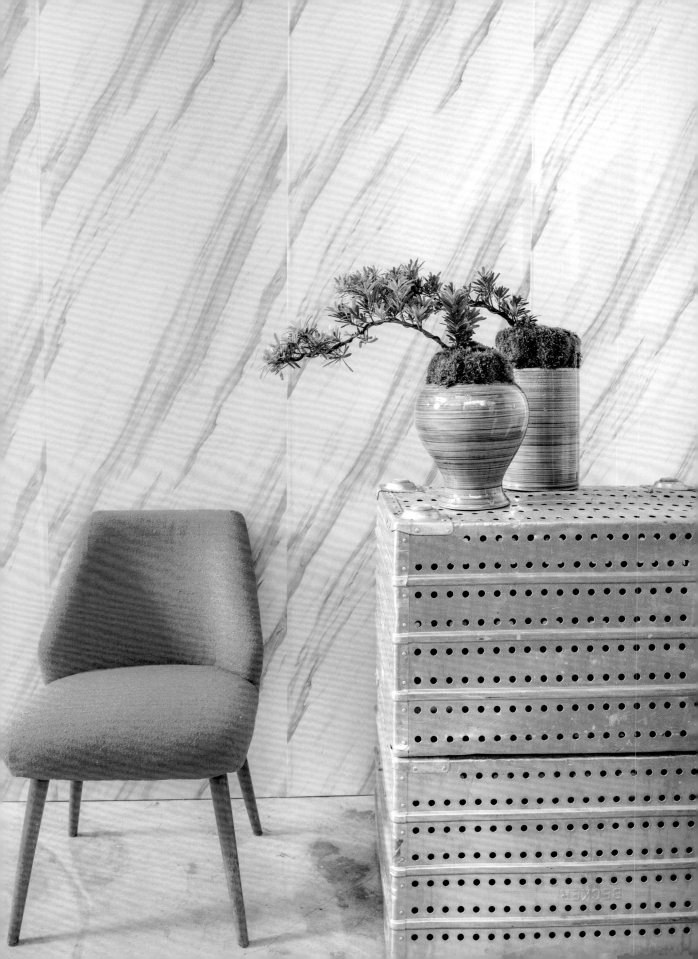

松、竹、柏……一直是園林中代表東方美學的植物。

羅漢松長橢圓的葉形及深褐色枝幹的樹型，極具東方禪風。

初生老葉間透著不同色澤的綠，

一抹簡約的灰黑線條在綠葉的襯映下，更顯原生質樸。

單獨或成雙對應，縮影下的東方園林之美，悄悄引入空間，

一堵安靜牆面的背景輝映，宜近宜遠，風情兩樣！

IDEA／ 如同盆栽藝術，但放入具有現代風情的摩登器皿中，
營造出古今時代的對照感。

花材／ 羅漢松・山苔

**How to make** ─────────

✦ 將羅漢松盆栽脫盆，去除多餘的土壤。

✦ 種入盆器中，土壤上方以山苔點綴遮蓋。

# 18

## 花的水鍊

一個畫面在腦子裡存放多年：

求學時，老師談起日式造園，淡淡帶過「水龍」導水的功能。

雖是短短幾秒，卻在年少的心，深植著強烈的畫面。

第一次看到它，是在東京，那天剛好下著雨，

看著雨水綿延而下，連續規律的水花，在雨中顯得格外淒美！

事隔多年，我將水花以花朵重新詮釋一番。

無意間發現，將水龍由室外轉進落地窗前，

在光影的照映下，竟啟動年少彼時存留的記憶。

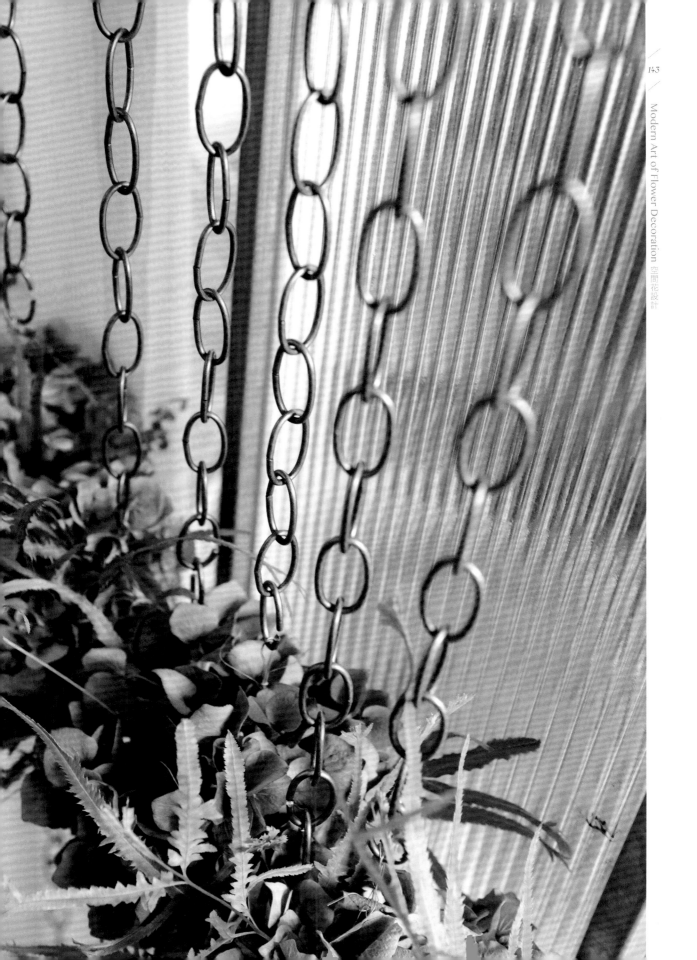

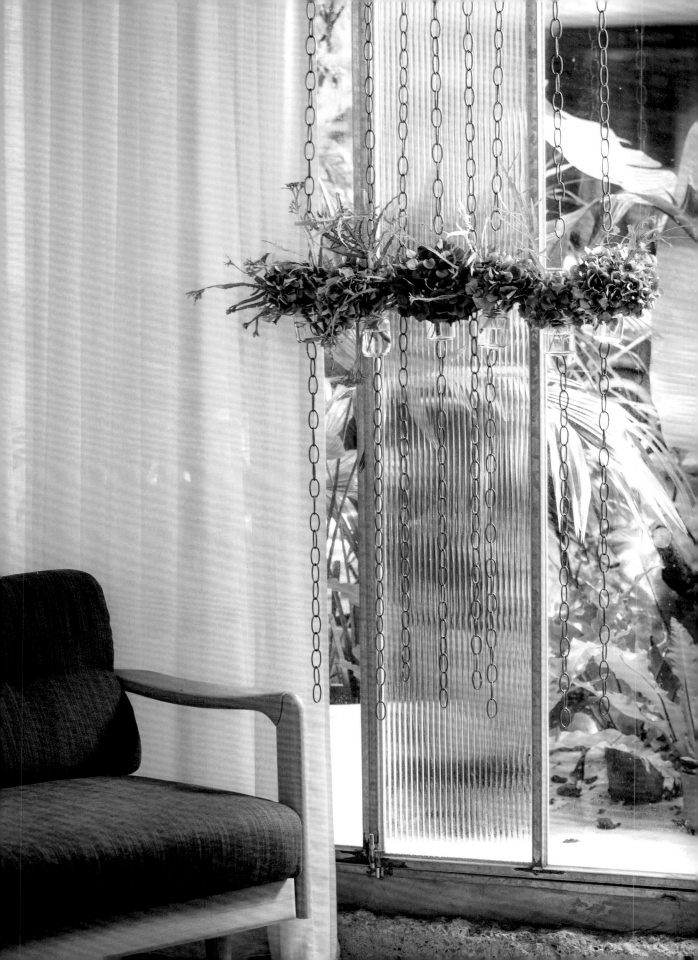

— How to make —

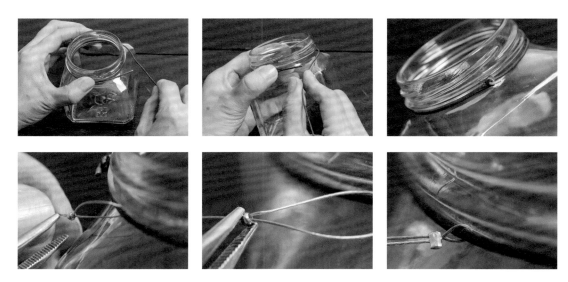

取裸線鐵絲#18量測瓶口大小。

鐵絲頭尾以尖嘴鉗鎖緊。

細鋼線穿過鐵絲環，別上擋珠，以尖嘴鉗將擋珠夾扁，
細鋼線就牢牢綁緊而不會脫落了。

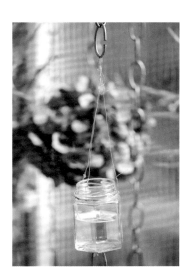

*Point* 小叮嚀

細鋼線也可用細銅線或魚線
取代。

# 19

## 綠球

運用許多花、許多葉、苔設計成雪球狀的球體，
作為新嫁娘的捧花、布置於婚禮宴會，
亦可用於櫥窗、空間裝飾，
不僅可以創造不同氛圍，也絕對是視覺的亮點。

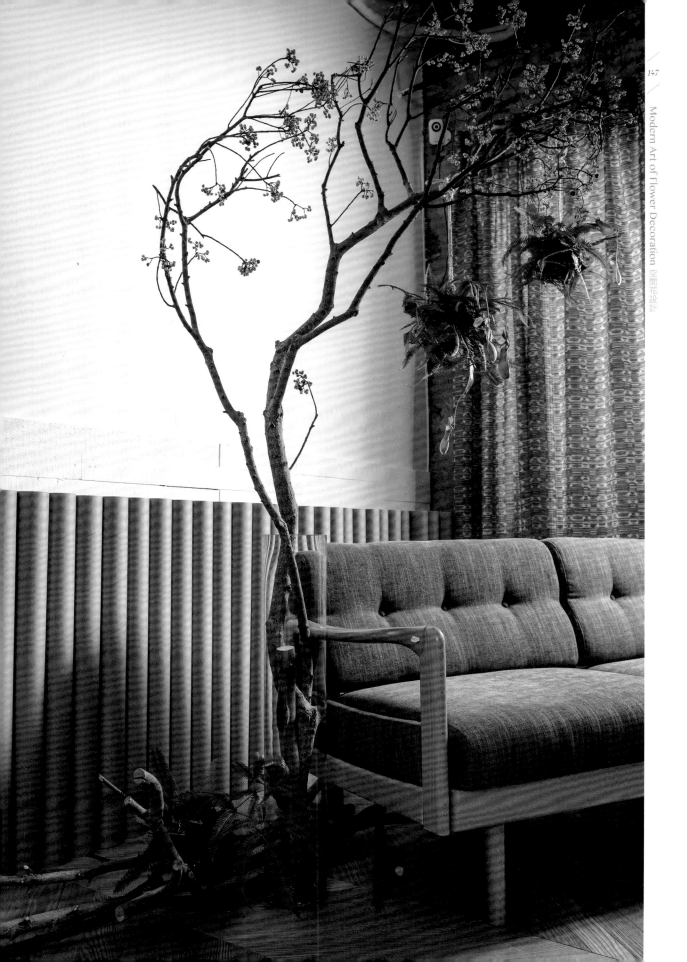

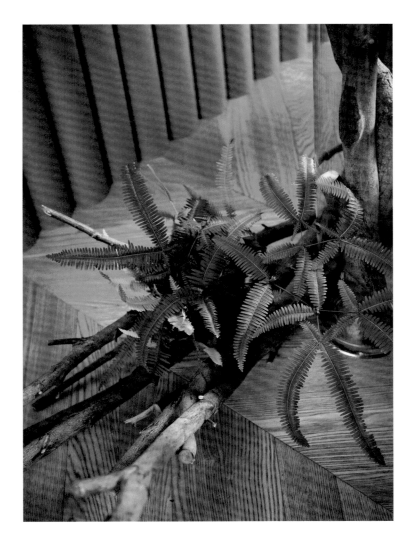

台灣有許多世界少有珍貴的植物，隨處可見。

芒萁就是其中之一，而我一直很喜歡它，

總覺得它的紅綠細葉柄，羽狀複葉的排列方式真是美極了。

蕨類植物在台灣是不可多得且豐沛的資源，

他們散發出獨特自然野趣的美感，在其他國家鮮少品種與品質兼具的。

這次，索性興起將山林的美，引入一道自然的綠進入我們生活的空間。

烏桕（山薏仁）大氣之姿，文人風格的白果實佐上一球球芒萁綠球，

宛若莊子所言：天地有大美而不言。

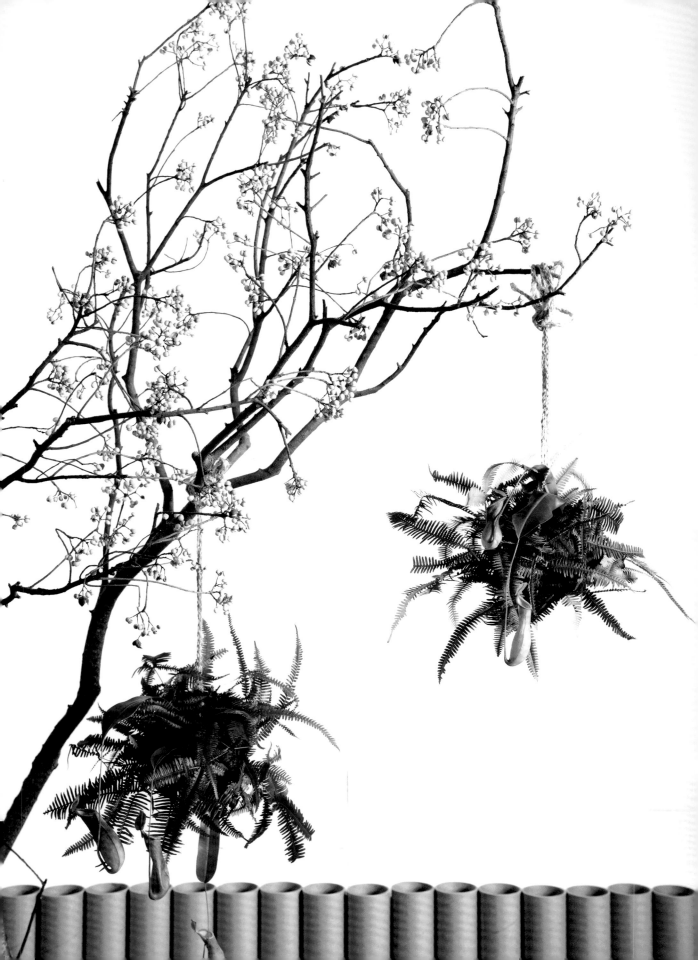

## How to make

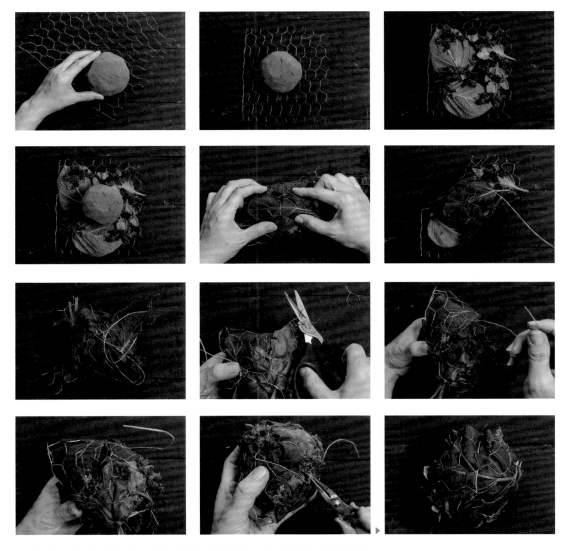

❖ 削好一粒圓球海綿備用，將海綿球置於龜甲鐵絲網垂直邊
  角上。

❖ 朝對角線滾動一圈（如食指指定的位置），以鐵絲剪剪下
  這個大小的龜甲鐵絲網，一般會為正方形，如此操作可順
  利取得合適大小的鐵絲網。

❖ 於鐵絲網上鋪上薄的片狀葉子（如玫瑰葉、菊花葉、繡球
  葉……）及水苔少許，海綿球置中放妥。

❖ 鐵絲網兩端對角線先拉緊，取包線綠鐵絲#26至28縫緊，
  完成後再處理另一端對角線縫緊（如圖）。

❖ 剪除多餘鐵絲網，再取包線綠鐵絲#26至28拉緊縫合，依
  此方法反覆操作，將鐵絲網緊密包裹住海綿球，倘若有外
  露的鐵絲，務必以尖嘴鉗反摺插入海綿內。

*Point* 小叮嚀

> 若沒有水苔，可全部使用薄
> 的片狀葉子也是好方法。

每枝花有著不同的姿態與表情，
唯有感受它的美，才能將它表現到極致。
設計作到最好，也往往在感性的過程中，
總能將平凡的素材演繹出不平凡的創作，
發掘出新的設計概念，與生活契合共容。

# 四季 | Four seasons

植物，是一股巨大的、看不見的，美的力量，

它們隨著四季更迭而有不同的樣貌，這是大自然給我們最棒的禮物！

春萌葉、夏開花、秋結果、冬落葉……這過程輾轉的變化美，

只有植物無形力量辦得到，太陽隨著季節的更迭，照映在變換的植物上，

形、色、質、味，都幻化著迷人的風采，

這股自然的美學力量，為空間譜出一段又一段四季的故事！

# 20

❖

## 木牆上的童趣壁飾

樂園裡的旋轉木馬，是我們共同的甜蜜記憶。

童年的時候、談戀愛的時候、中老年時⋯⋯

每個人一生總會體驗數十回，一點也不厭倦，

似乎沒有一個人能抗拒沉浸於童趣的過程！

想像那情境，手作設計裝飾懸掛於自家的木牆，

童趣氛圍很快由想像落實在真實生活裡。

發揮綠手指的本能與花藝設計的概念，

以龜甲鐵絲網設計成壁掛信插，綴上山苔、芒萁⋯⋯

視覺立刻進入童趣世界，植入迷你日日春、左手香，

繫上木製糜鹿、圓木片⋯⋯

這季一定又是滿園綠意，是個好時節！

IDEA／ 如同信插般的大小，結合樹枝、苔草、蕨類、
小花⋯⋯彷彿會收到森林中寄來的密語信函吧！

花材／ 長壽花・左手香・長春花・山苔・蕨類

### How to make

❖ 吸水海綿以山苔及蕨類包裹，以龜甲網固定作
成三層信插的樣子。

❖ 插上花草植物，加上木頭裝飾物。

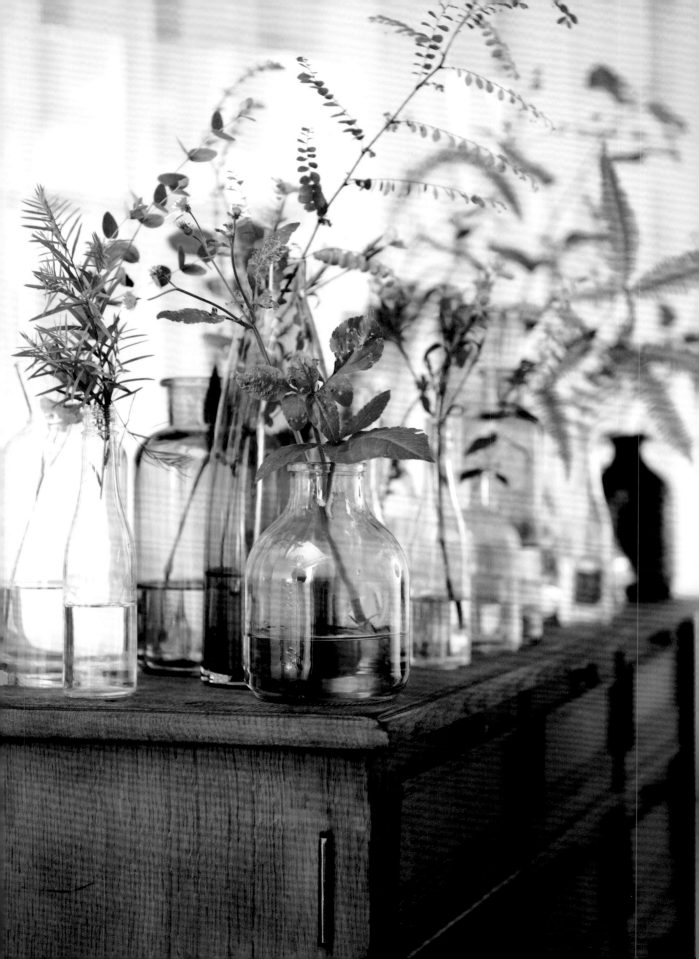

# 21

## 1+1+1=1 植物的交響樂團

瓶瓶罐罐，個個散發不同的氣質，雖是相異卻融合。

水際線高低錯落，看似複雜卻也優雅

輕輕敲擊出不同的音階，有趣極了！

雨後街角的咸豐草、蕨與芒萁……

偶遇……

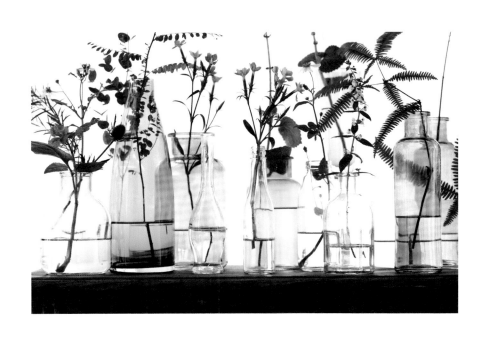

個個渺小平凡，竟在書櫃上不期而遇，

1朵花+1枝草+1片葉+1個小瓶+1個細口瓶+1個藍瓶……

共同構成這1幅美麗的好風情！

翻轉教育王政忠老師說：1.01的N次方＝無限大

而我說：1+1+1+1……＝1，這是獨一無二的1個新創花器，

專屬於你的1個品味，是空間裡1個新風景，一樣是無限大的1。

IDEA／ 收集各式各樣的玻璃花瓶，不同顏色、不同造型，
　　　 插入野花與切花，洋溢著自然風情的夏日清涼感油然而生！
花材／ 咸豐草‧長壽花‧芒萁‧小紫薊‧小判草‧狗尾草‧深山櫻

**How to make** ————————————————————

✤ 將花草整理修剪成各種長度。

✤ 插入水際高度不一的玻璃瓶中。

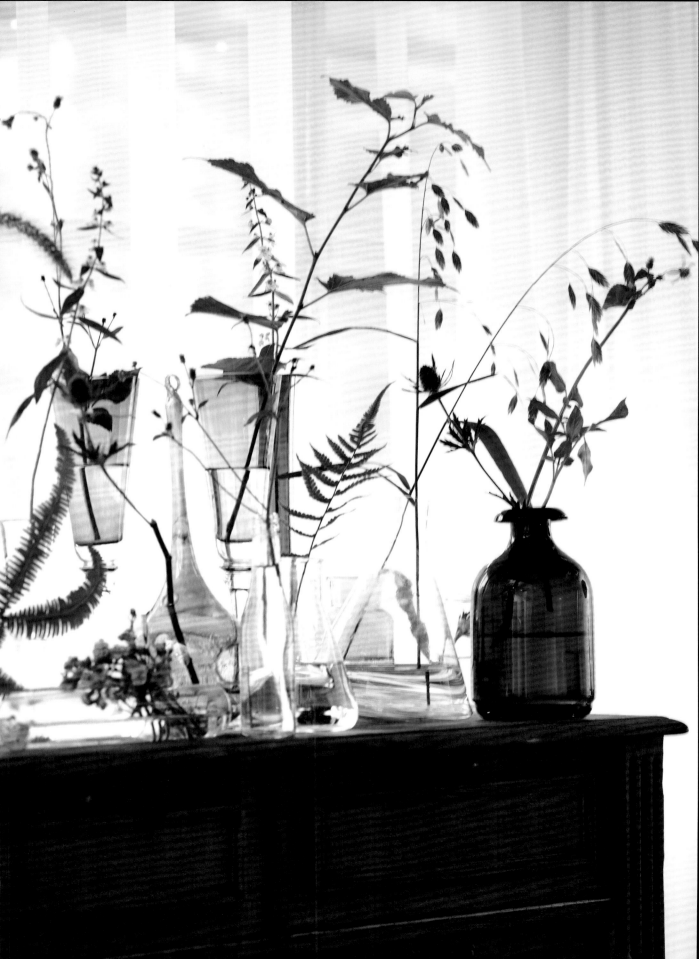

# 22

案頭一抹綠

在案上，我們工作、閱讀、品茗、話家常……

凝聚著家人的情感，連絡著朋友情誼。

而居住空間內一抹翠綠，則是美好生活的想望之一。

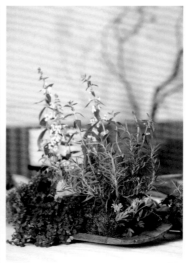

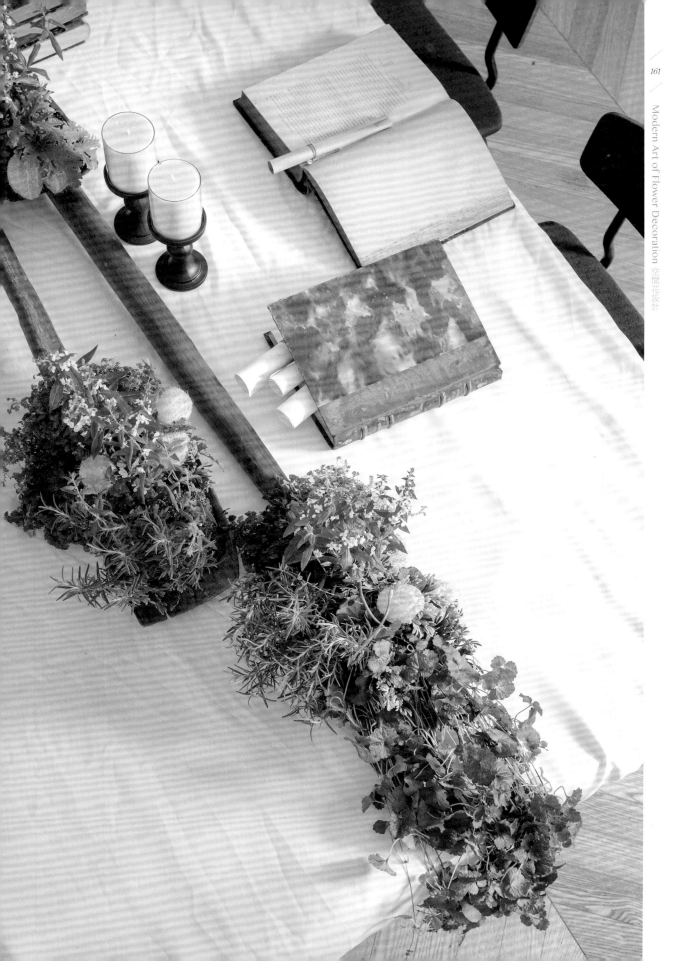

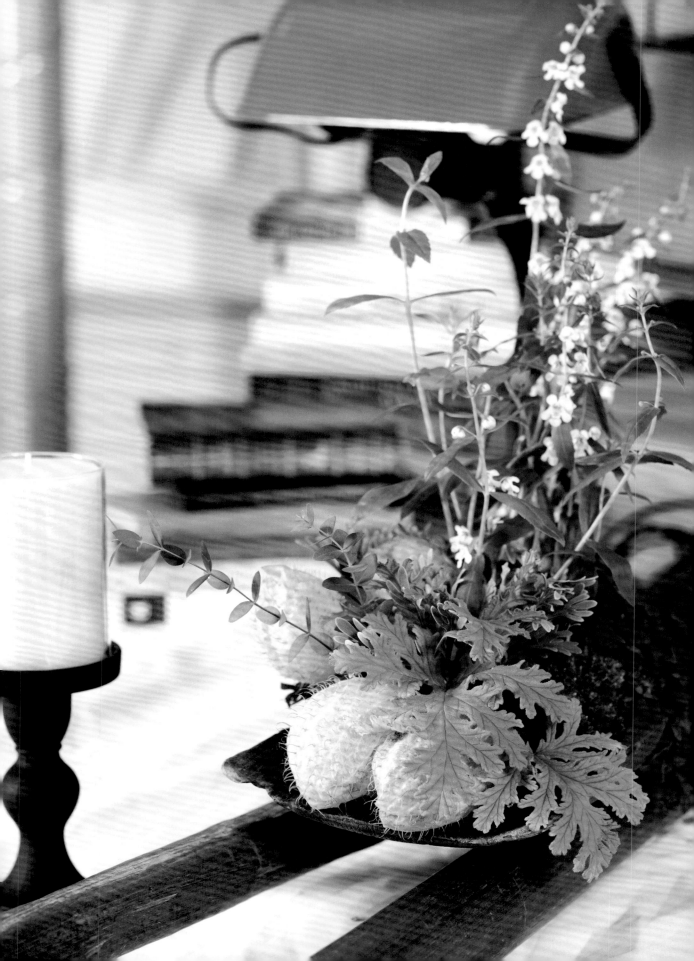

這枚船槳，是多年的收藏。

在當年一趟旅行中見著了，

只覺得它樸實簡單吸引了我，就買下了。

時而豎立轉角，欣賞其簡單造型，時而立於白牆前，

這次我把它橫放於桌面。

插上鮮花佐以小植栽伴點香草植物，

視覺上很舒服、嗅覺上淡淡香氣，

調皮撫觸迷迭香，指尖滿滿香氣久久未散……

在休息片刻之後，繼續努力吧！

**How to make**

✤ 將吸水海綿固定於船槳上。

✤ 包覆山苔後，插上花草植物。

# 23

## 一隅綠

將它們群聚一隅，或高或低，

投入竹子、大莎草、藜麥（柔麗絲）、芒萁、木賊……

高低錯落有致，山上來的、水生的、在地果穗……

以白灰的大理石牆面為背景色，

將室內映得生氣盎然，散發淡淡葉子的味道，

相信今天又是充滿活力的開始！

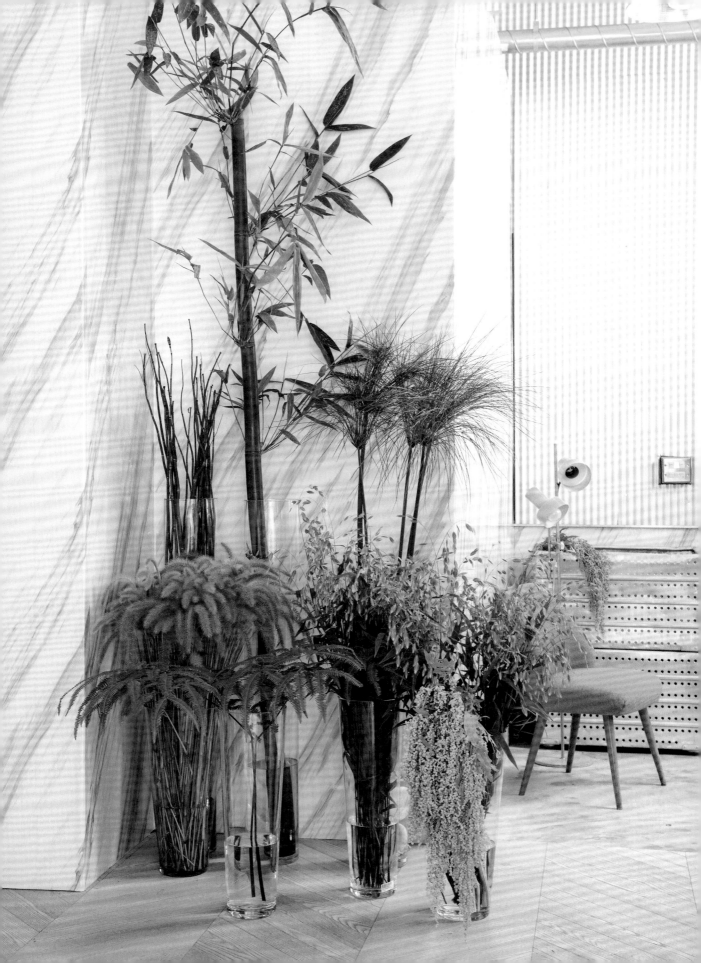

透著玻璃瓶欣賞玻璃瓶內的花，

就像透著玻璃櫥窗看櫥窗內的精品，顯得特別好看、細緻！

玻璃器皿的迷人魅力是其他材質花器無法比擬的，

看似簡單卻是奧妙。

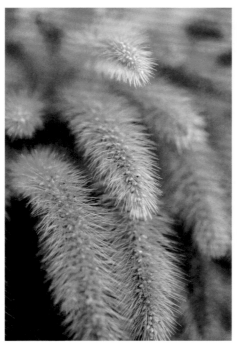

花材／ 竹子・大莎草・藜麥（柔麗絲）・芒萁・木賊

## How to make ─────────────

✿ 將花材整理乾淨，相同花材修剪成同樣高度。

✿ 將花材插入盛水的玻璃瓶中，並調整位置。

# 24

# 夏天的葉綠壁飾

一年四季綠葉蒼鬱是台灣設計人的幸福！

春夏秋冬的葉子顏色都變化著，

蕨類植物的種類豐沛而獨特，

有趣的是寒帶、溫帶、熱帶植物在我們這個島上都聚集一堂！

求學時，一門考試很特別，

老師採擷100種植物鋪在地面成圓圈，同學們繞圈移動，

按植物的編號作答寫出植物名，那過程很緊張但卻印象深刻。

思索當年的記憶，將那一景由地面轉向牆面，將圓圈轉換成幾何圖形！

綠葉╳幾何圖形，成就夏天最美室內綠風景。

植物總會在大自然中找到它最好的生存位置，接受陽光的洗禮，行光合作用，所以有的葉片向左、向右，花朵時而向上、時而轉身。枝條也因需要得到更多的日照，彎曲著；凜冽寒風吹襲著樹幹，老幹因而匍匐生長著。

這是大自然給植物生命的考驗，也是大自然給設計人的禮物與磨鍊。

順著植物自然的枝條，順應它，找到它最美的角度表現它，就是最美好的設計。

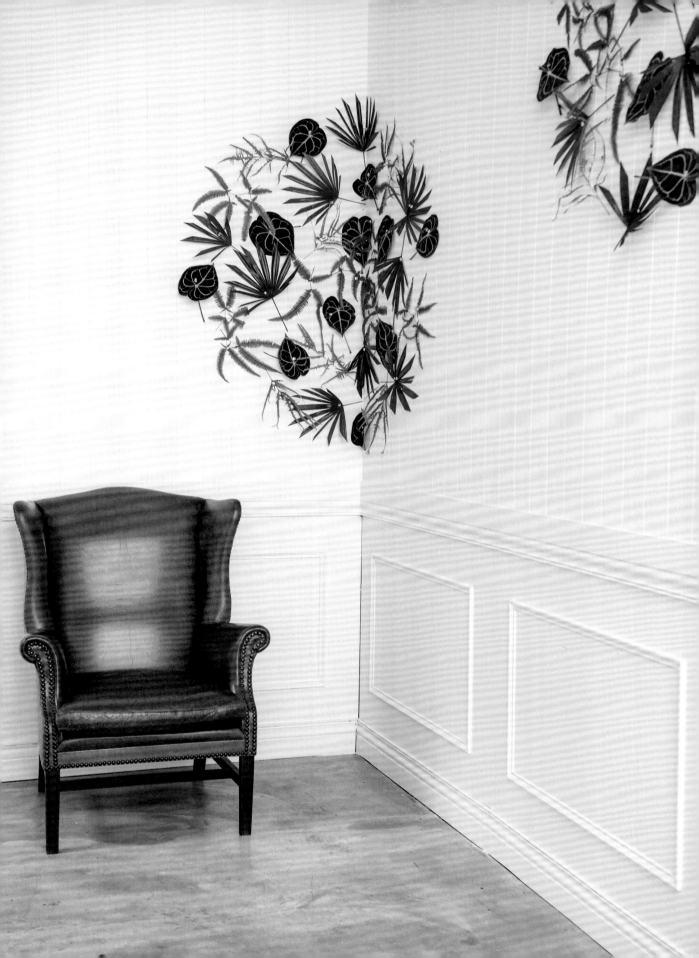

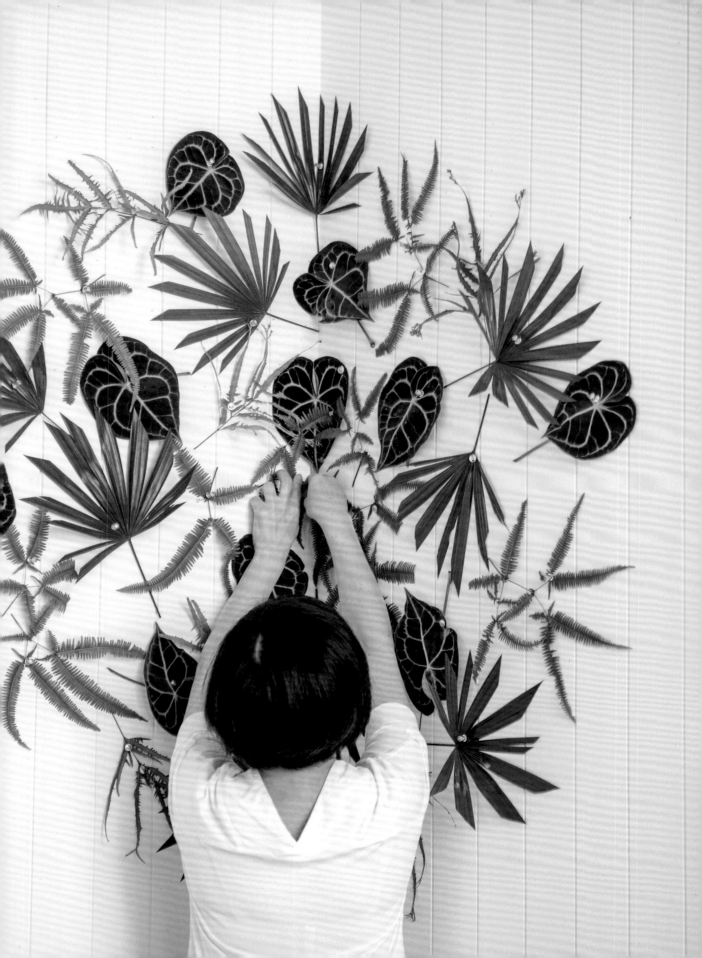

—— How to make ——

先劃定範圍。拿一段麻繩，計算好半徑的尺寸，一端綁圖釘另一端綁鉛筆。

圖釘這端固定於牆面為圓心，線的另一端拉緊輕輕畫圓。

*Point* 小叮嚀

半徑尺寸自由決定，可大、
中、小搭配，很有趣呢！

# 25

## 多肉植物

這老件桌子的前主人是一位怎麼樣的人呢？

我想一定是位專業職人，厚實的木紋裡想必刀工一定快！

桌面一處很深的長形凹槽，吸引我的目光，

落地窗灑入的光線真的太美了！這種照度最適合植物生長了。

深咖啡的老木紋搭上仙人掌、多肉植物，就像靈光乍現，一切恰如其分剛剛好。

放射狀酒紅的多肉植物將深淺層次的綠，襯托得更豐富；而懸垂的綠之鈴

似乎訴說這裡生氣勃勃綠意盎然。

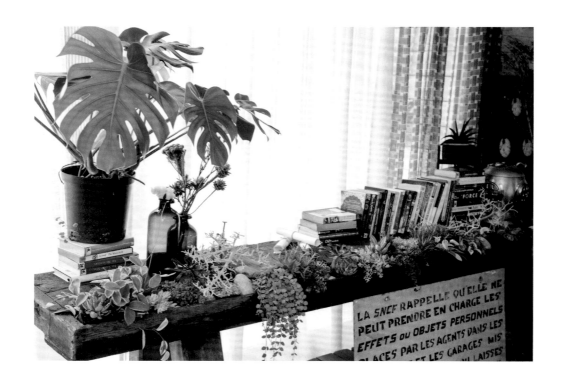

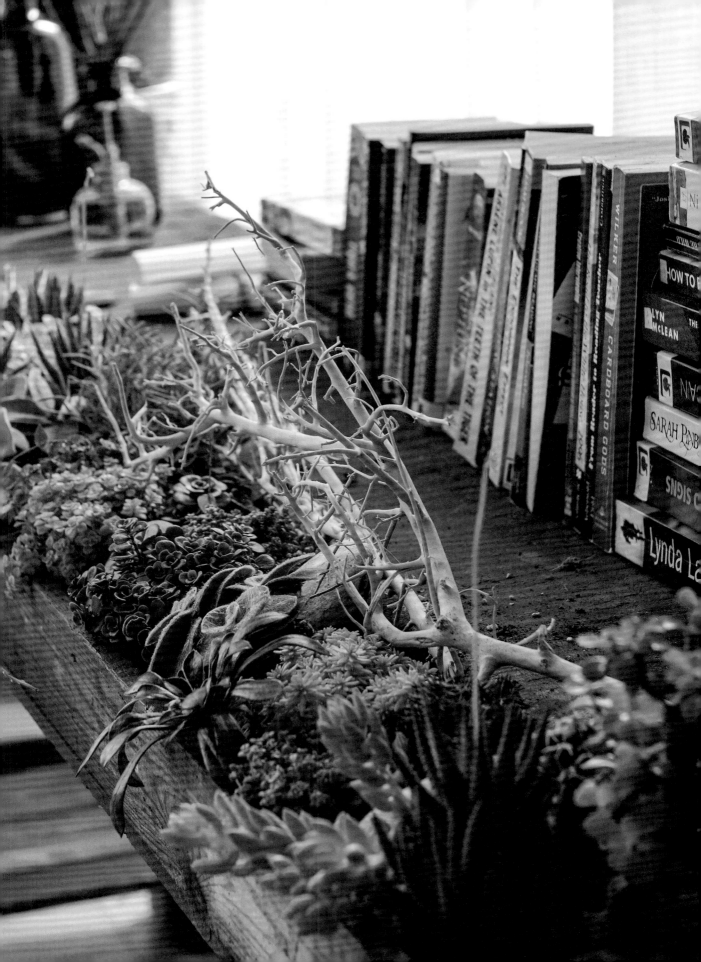

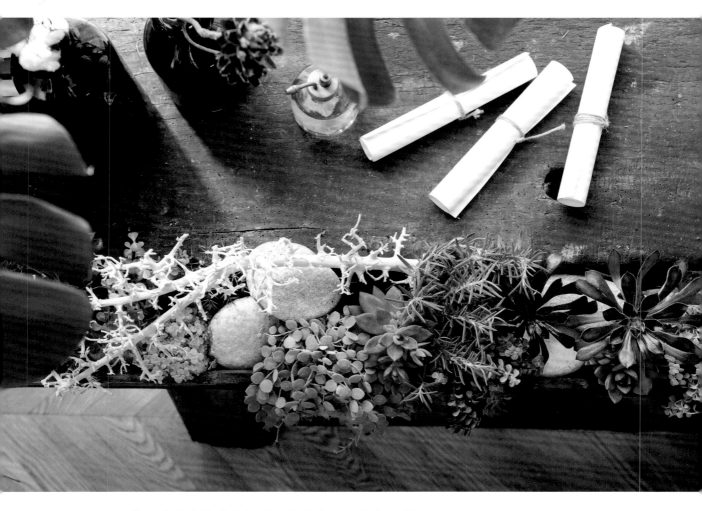

花之於環境的裝飾設計，常常有很高的加分效果。

冰冷的硬體空間，在植物自然的色彩妝點後，

溫潤氛圍立刻溶解緊繃的情緒，讓生活有了舒緩的出口。

一個好的設計，一定要挹注感性的情緒，作品才有靈魂，才能感動自己且感動他人。

IDEA／ 有凹槽設計的桌子，彷彿是花草植物渾然天成的居所，

種入各種型態的植物，擺上石頭與枯枝，這一幕和諧自然極了！

花材／ 黑法師・月兔耳・萬年草・十二之卷・嬰兒淚・毬蘭等

**How to make** ————————————————

✢ 在凹槽裡鋪上玻璃紙防水。

✢ 將盆栽放入凹槽，再以石頭與樹枝點綴。

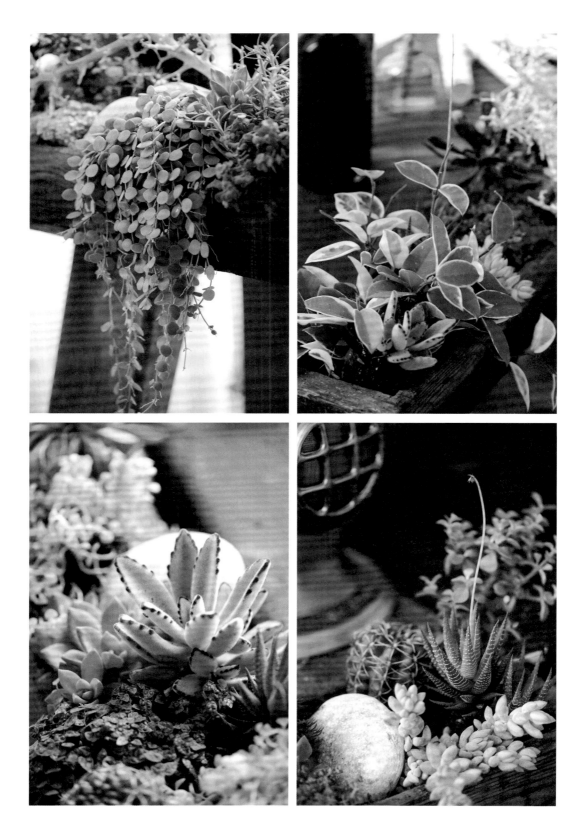

# 理性與感性 | Sense & Sensibility

「理性」與「感性」在設計過程中不斷地碰撞，激盪出幸福滿溢的創作。

理性的設計基礎訓練一定是必要的，

這就像是設計的基礎學科，就像我們需要知道哪個季節盛開什麼花、

植物需水量多寡、海綿如何處理、花材如何修剪、植物失水急救法……

常常有人問我這些重要嗎？

我幾乎毫不猶豫回答：「當然很重要！」

就像一位頂尖主廚，絕對有一手好刀工是一樣道理。

每枝花有著不同的姿態與表情，唯有感受它的美，才能將它表現到極致。

設計作到最好，也往往在感性的過程中，

總能將平凡的素材演繹出不平凡的創作，

發掘出新的設計概念，融入生活之中。

# 26

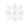

## 生命的過程——乾燥花——鎖住美的滋味

演講時，常有人問我：花過幾天就謝了、壞掉、醜了……

我總微笑回應：花的一生，就像人的生命一般啊！

種子、發芽、第一片葉、含苞、待放、花開、花謝、結果……

胚胎、嬰兒、第一顆牙、小學、高中、青年、壯年、老去……

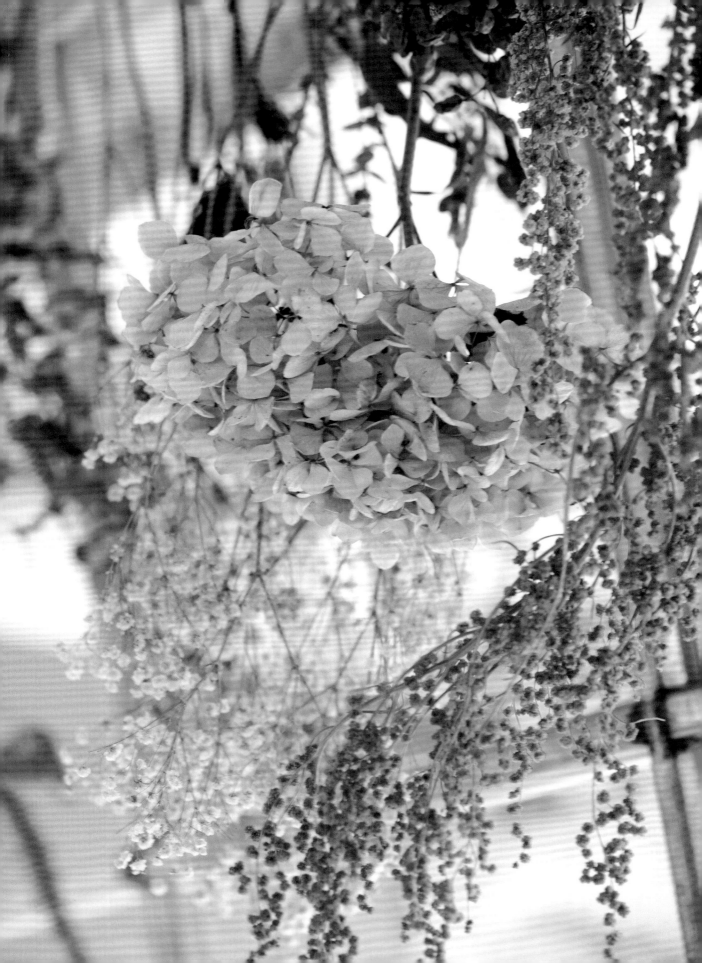

就讓植物的美，定格在乾燥的畫面吧！

每一刻、每一階段，都有獨特的美。

可貴的是，經歷的過程都是唯一，且不可取代。

「有些書值得收藏；有些畫值得典藏。

有些花值得珍藏；有些回憶值得深藏。

有些人，值得一輩子放在心上。」

一位學員在課堂上分享這段話，當下覺得詮釋得太好了，

立刻拿紙筆記下，現在也分享給你。

將花的美凝結乾燥，讓它的美以不同的形式，繼續存在著⋯⋯

有些花天生就是當乾燥花的好材料，這是它精采生命的延續，就如星辰、薊花、麥桿菊一樣，乾燥之後仍然延續它的美，而不容易改變。

但有些花經由含苞待放，盛開花謝，完成它璀璨的一生而化去，這也是另一種生命消長的美。

除了欣賞這生命過程的美之外，將它們最美的那個畫面描繪下來、拍下來，讓植物的成長過程留下完整的紀錄與回憶，不也是另一種美學的呈現嗎？

# 花草情事
Special

## ｜食養山房之旅｜

以靜謐山林為教室，

偶聞蟬鳴鳥叫，時有風動，伴著喜悅的驚嘆聲……

親近自然山林大海，是自己忙碌工作之餘最佳的定心劑。

也或許是內心渴望回到兒時記憶中，廣闊無際的嘉南平原農忙生活吧！

十幾年前，索性帶學生到汐止山區的食養山房，這是一處自己私藏多年的祕境，我們透過自然採擷，認識許多植物花材；感受被自然擁抱的滋味，讓身心靈好好洗滌一番，在大自然洗禮下，我們一起品嚐食材的原味、花藝之美、感受空間溫潤的氛圍。

這裡將台灣、中國、日本文化融合的無懈可擊，是讓聽覺、視覺、味覺、嗅覺、觸覺五感體驗一次滿足的好處所。

親身探尋自然的美好，一趟花藝生態之旅，學習另一層次的美學，感受「靜」的力量在內心的無形作用。

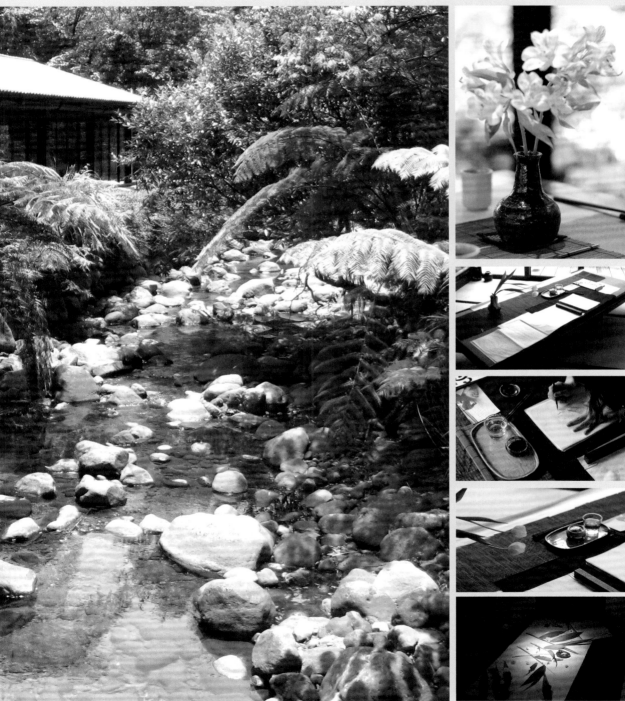

## | 不老部落之旅 |

閉上眼睛，感受你所聽到的；
睜開眼睛，體會你所看到，純粹自然的美好。

很久以前一趟旅行，與建築設計的朋友們初探宜蘭大同鄉寒溪小
山上的不老部落，這是一處原住民泰雅族的聚落。

這次的探訪讓我十分驚訝，沒想到在這裡竟然有一群遵守著祖先
傳統，狩獵農作蓋屋，尊重自然與自然共處，珍惜土地的人。之
後，便興起與學生們分享的念頭，讓學習由室內教室移至大自然
無邊際的學堂，感受大自然與我們貼近的氣味……那麼學習將無限
延伸，美學更無限可能。

已不記得來此幾次了，只知道每次山景都不一樣，有時滿山紫花藿香
薊、扶桑花，有時綠草如茵，時而雲霧繚繞，偶爾寒風刺骨。在這裡採
用自然農耕法，蔬、果、小米、香菇不施用農藥和化肥，以古早的方法
栽種，雞鴨鵝放山飼養；遵循祖先遺留節令，狩獵耕耘農作，飲食居住
到人文祭典，自然景觀到動植物生態，都與大地自然共處。就如同他們
說：「祖先教會我們，在山上容易種的就是最好的，吃多少、種多少、

摘多少，留一些回歸大自然，下次要吃不怕沒有！」這是一種與自然和平相處的生活態度！

讓習花的我們，在不老部落閉上眼睛，感受你所聽到的，睜開眼睛，體會你所看到純粹自然的美好；尊重自然與山共存，相信追求美好的事物，是人們與生俱來的本能，藉此重新體悟生活的方式。

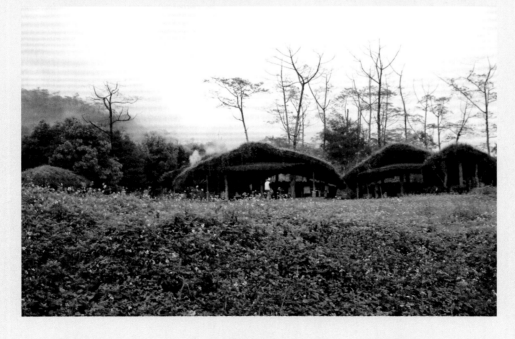

# ┃東京設計之旅┃

**新舊文化和諧共處，值得細細品味每個角落**

離台灣最近的設計之都，可說是TOKYO莫屬了！

忙碌之餘，常許自己一趟東京昇華之旅；雖然歐洲很適合充電，但對我而言，時間上似乎有點難度。

新舊文化和諧共處，是東京極佳的註腳，無論街角小巷或時尚宏偉的高樓，隱約匿藏著低調的設計藝術之筆。整個東京透過眼睛的鏡頭，就像一幅美麗的畫作，值得細細品味每個環節。

六本木的國立新美術館，常常有不錯的設計大展，就其建築而言，便是一個量體大又有美學細節的藝術品。六本木之丘的都更設計過程，是城市新舊接替最好的範本、21-21 design sight 以展覽會為主題，演講和研討會為輔的多元活動展場，屢屢有以「生活用品」為設計的展覽，以時間軸為展覽軸心，看文化生活用品的演化過程，是多麼有趣。

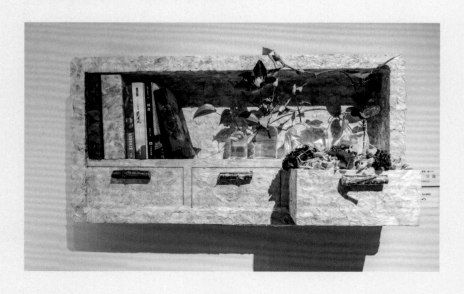

代官山的蔦屋書店是「全球最美的20家書店」之一，打破傳統書店窠臼，開創書店全新風貌的整合型態，結合書籍、雜誌、文具、音樂及咖啡複合模式。每回只要到東京，一定會來這裡待上一天，把自己放入靜謐之中，常是栽在書堆中就無法自拔，當然最好的戰利品就是兩大袋的書了。

文具老舖伊東屋、築地魚市擁有無可取代的在地風情；晴空塔建築璀璨照明；表參道兩旁國際品牌的櫥窗陳列也美極了！順道就到南青山轉轉，這裡有一間漂亮的複合式花店—— Aoyama Flower Market Tea House，這是第二個我一定會到訪的祕境……還有好多好多，滋潤我，激發設計靈感的好地方呢！

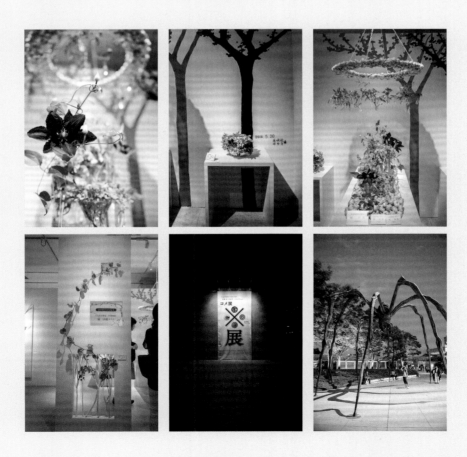

# 回到夢想的最初

**以大地為器，佐植物為飾，激盪新創的地景花藝！**

「蹣跚腳步翻過一座座小沙丘，一轉彎映入眼簾的是湛藍海水、綠石槽岸岩，放眼望去空無一人，只有我、沙灘、浪花、濤聲及一大片青翠綠石槽海岸……這就是北海岸老梅海岸公園……」美得讓人屏息的印記，在當下青澀年華心底深處悄悄埋下一粒神祕的種子。

大學畢業第一份正式工作，常常需出差北海岸，因緣偶遇老梅海岸公園，二十幾年前的它，是赤裸自然的美……數年後有幸於工作計畫拍攝地景花藝，腦海瞬間萌起當年深埋心中的那顆種子。

我們起身與攝影團隊多次探勘現場，討論拍攝的光線、季節、海平台及石槽……思考以「海岸石槽為器，植物為飾」，配合當地地域、歷史人文軌跡，尋找大自然美學更大的可能性。
這是一次很艱鉅的設計、拍攝工作。當這計畫確定後，我只告訴自己，無論有多艱困、難行，都要盡力完成它，而不許有一絲絲畏懼。

綠石槽只出現在每年四、五月間，隨後海藻就在陽光的曝曬下而消失。

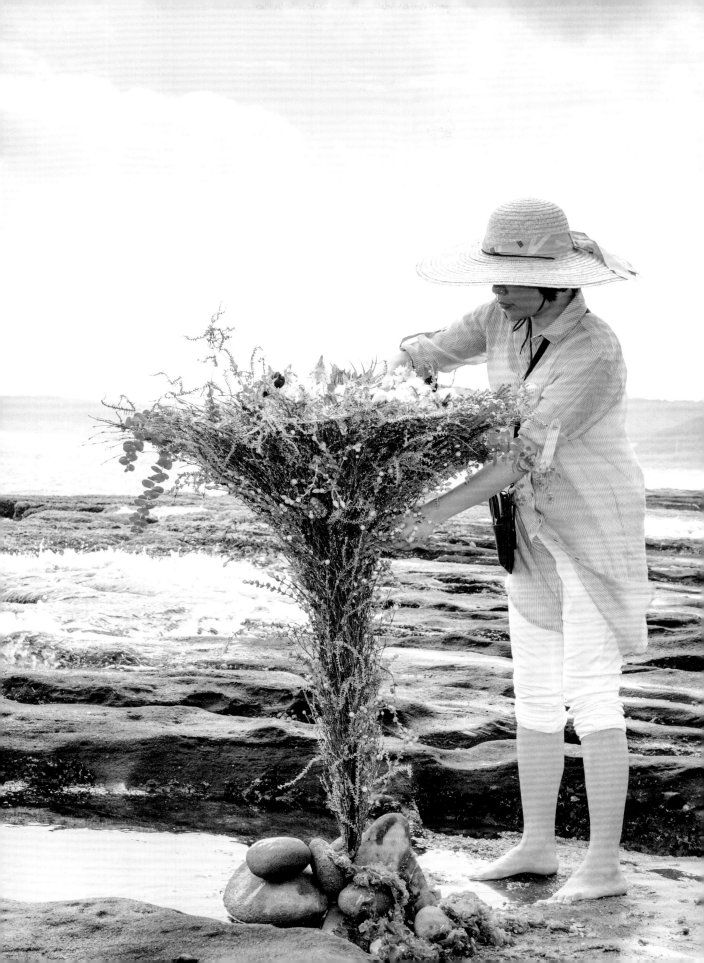

短暫而美麗的初夏，合作團隊在拍攝當天需要精準計算太陽斜射的角度、海浪潮汐、花朵盛開、浪花拍岸的瞬間，這種種的努力就為捕捉創作過程與完成最美的一刻。

無論人、事、物，天時地利人和一切都得配合的剛剛好才行，這是目前我經歷過最高難度的一場設計案。

感謝上天恩寵，讓工作進度順利完成；所有參與的人員，皮膚都曬痛了，衣服早已濕透，分不清是汗水、淚水還是海水。

感激團隊們努力的付出，一切的一切只為定格瞬間永恆的美！

更謝謝他們包容我的任性與堅持，陪我共同成就當年最初的夢想，讓心裡那顆神祕的種子得以開花結果……

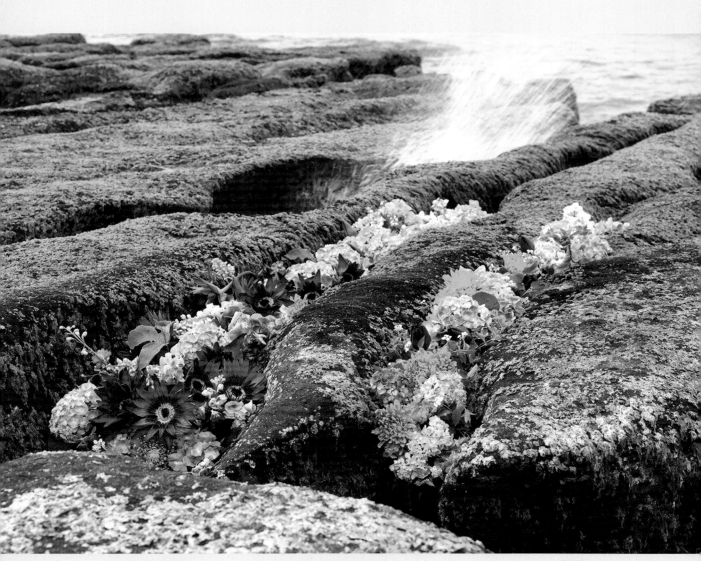

攝影／熙田 陳志偉

作者簡介  ----------------------

# 楊婷雅

花雅集藝術設計總監，

日本真美花藝設計學院指定教室責任者，

於台灣及上海開設花雅集花藝文創學校。

中原大學室內設計研究所畢業。

25年花藝及裝置藝術經驗，熟悉植物特性與運用，

洞悉花與空間的設計美學，將人文底蘊深植於作品之中。

著有《花佈置：33款與空間融合的蔬果花飾新創意》、

《創意╳綠╳花藝：43款環保素材時尚居家插花佈置》。

花雅集藝術網站：http://www.yia.com.tw/

FB粉絲專頁：花雅集花藝文創學校
https://www.facebook.com/yiagiaArt

花雅集楊婷雅Winnie Yang花藝生活美學
https://www.facebook.com/YangTingYa1970

花雅集公眾號
https://mp.weixin.qq.com/s/sln1LeSIaWHDP-x7Pf-OSQ

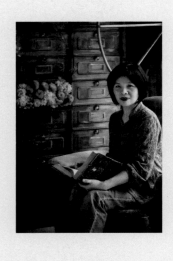

國家圖書館出版品預行編目資料

與自然一起吐息・空間花設計 / 花雅集設計總監＊楊婷雅 著．
-- 初版 . – 新北市：噴泉文化, 2018.06
　面；　公分 . --（花之道；52）
ISBN 978-986-96472-0-5（精裝）
1. 花藝
971　　　　　　　　　　　　　　107008316

| 花之道 |　52

與自然一起吐息
# 空間花設計

作　　　　者／花雅集設計總監＊楊婷雅
發　行　　人／詹慶和
專 案 統 籌／Eliza Elegant Zeal
總　編　　輯／蔡麗玲
執 行 編 輯／劉蕙寧
編　　　　輯／蔡毓玲・黃璟安・陳姿伶・李宛真・陳昕儀
執 行 美 術／陳麗娜
美 術 編 輯／周盈汝・韓欣恬
攝　　　　影／數位美學賴光煜
出　版　　者／噴泉文化館
發　行　　者／悅智文化事業有限公司
郵政劃撥帳號／ 19452608
戶　　　　名／雅書堂文化事業有限公司
地　　　　址／新北市板橋區板新路 206 號 3 樓
電　　　　話／（02）8952-4078
傳　　　　真／（02）8952-4084
電 子 信 箱／ elegant.books@msa.hinet.net

2018 年 06 月初版一刷　定價 680 元

經銷／易可數位行銷股份有限公司
地址／新北市新店區寶橋路 235 巷 6 弄 3 號 5 樓
電話／（02）8911-0825
傳真／（02）8911-0801

版權所有 ・ 翻印必究
未經同意，不得將本書之全部或部分內容使用刊載
本書如有缺頁，請寄回本公司更換